臺灣水彩
專題精選系列
花 卉 篇

目錄

為大力推展水彩繪畫藝術，期使臺北市藝文推廣處成為全國水彩藝術重要推廣
交流平台，本處特邀中華亞太水彩藝術協會共同合辦水彩藝術展覽，由中華亞
太水彩藝術協會策劃展出「臺灣水彩專題精選系列 - 春華花卉水彩大展」。

中華亞太水彩藝術協會於 2005 年正式成立，致力推廣水彩藝術，以創作及學
術研究並重，積極舉辦水彩展覽、創作研討、寫生觀摩、專題講座等藝文活動，
是非常受矚目的全國性水彩藝術專業團體，所屬會員亦皆為熱衷水彩創作的畫
壇菁英。

本次展覽以「春華花卉」為主題，透過不同參展藝術家的觀察與體悟，詮釋春
回大地、妊紫嫣紅的萬種花卉風情，參展藝術家共有四十位，展出近 60 幅的
精彩作品，提供市民朋友縱攬大自然百花綻放、充滿生命力的水彩藝術盛宴。

本處深感榮幸能與中華亞太水彩藝術協會合辦此次「臺灣水彩專題精選系列 -
春華花卉水彩大展」，期望透過展覽促進水彩藝術交流園地的蓬勃發展，讓更
多人能夠感受水彩藝術的獨特魅力。最後，感謝合辦單位與展出藝術家的熱情
參與，與大家一同分享春天百花盛開的藝術風采，並祝本次展覽圓滿成功。

臺北市藝文推廣處　處長　林信羅　謹識

寫在「春華」畫展前的期待

水彩可說是打開台灣近代美術史的敲門磚，也幾乎是台灣
所有藝術創作者進入繪畫領域所接觸到的第一種媒材，它
的經濟和方便性吸引很多人參與，但是「易學難精」的高
難度技巧也讓很多人望之卻步，台灣的繪畫市場也始終沒
有好好的正視水彩畫的價值，國民的認知中「水彩」成為
不受重視的小畫種，這是非常不公平的。

多年來中華亞太水彩藝術協會一直努力於建構一個可以
讓水彩畫家站上來的舞台，讓水彩從小畫種壯大為備受關
注的主要創作媒材，所以以探索畫家創作的心路歷程的
「水彩研究展 - 創作解密系列」在經歷了四次策展暨出版
四本專書介紹國內非常優秀的 59 位畫家之後，水彩受到
的熱烈關注，這讓我們信心十足，我們的團隊進一步思考
著，如何從畫家個人創作理念的解析分享，轉型到以「主
題」作為新的創作研究論述更為重要，於是「專題經典系
列」開始誕生，規劃在近年內以十二個主題呈現出台灣當
代水彩最完整的面貌。

「專題經典系列」中的每一個主題展，我們都委由策展
人邀請國內最擅長該項主題的畫家作品作為主要展出畫
家，再行公開徵選以廣納有興趣於這項主題創作的畫家作
品來共襄盛舉，編輯出版專書，讓展出的影響力發揮最大

的能量；今年初我們在國父紀念館博愛藝廊推出的第一檔
「女性人物」主題展，受到熱烈的關注同時專書大賣，基
於這次成功的激勵，我們立即在台北市藝文推廣處推出第
二檔「春華」展，如果搜尋有關「花」的詩詞，還是以春
天的場景描寫最多，用水彩來表現柔性的花卉之美，是那
麼貼切和自然，在當代的水彩畫展中，花卉之美的作品也
幾乎是觀賞者的最愛，引發了許多藝術愛好者的共鳴。

中華亞太水彩藝術協會有最堅強的水彩畫家，這次「春
華」的展出必然精彩可期值得期待；未來我們仍會以最堅
強的陣容存各項十題創作出創作出最經典的作品，為這
個時代的台灣水彩面貌做註記。

「水彩」是台灣進入西方繪畫的起點，經歷百餘年的推
廣，至今水彩以其方便性和經濟性已成為 21 世紀初台灣
最蓬勃的創作媒材，在我們協會的創會宗旨：讓水彩成為
「國民美術」已為期不遠。

非常感謝台北市藝文推廣處林處長盛情的邀約和鼎力的
支持，策展團隊副理事長曾己議、監事李曉寧老師的辛苦
策展。水彩有你們真好！

中華亞太水彩藝術協會　理事長　洪東標　謹識

不同姿態　各種美學　多元視角　揮灑花的萬種風情

春神來了，花兒知道，四季來去，畫筆留影，綻放明媚春天帶給大地繽紛的色彩，讓
繁花盛開在你我眼裡。藝術家捕捉花卉不同的姿態，訴說美的觀點，勾勒出藝術創作
所要傳遞的幸福氛圍，領著觀者浸浴在花叢的萬般風情與溫潤美好。

藝術家猶如花的精靈，從不同角度表現花卉豐富多彩的樣態，也呈現了藝術家斑斕的
五彩內心世界。每一幅作品，都蘊含著飽滿的生命力，畫裡的花似真，卻非照像機、
鏡子式的機械搬移，都是融入了藝術家情思的再創造。

自然景物在藝術家手中，揉合了知性和感性，將繽紛稍縱即逝的美麗片刻，轉化成為
永恆的藝術禮讚，每一幅畫作，透過水彩的多樣性讓花的多姿展露無遺，將潑灑、渲
染、重疊技法串連與融合，安排出多層次的空間，構成豐富且耐人尋味的視覺饗宴，
觸發觀者欣賞美麗的線條和顏色外，也在柔美的作品裡，體悟其背後如詩一般的溫潤
底醞。

本次展覽由中華亞太水彩藝術協會承辦，由協會薦選參展畫家，並嚴選每一幅參展作
品，絕對精彩可期。展覽其間安排畫家現場進行生動的作品導覽、深度的水彩作品評
圖研討會，以及水彩教學等活動，引導觀者走進與探看藝術家創作的秘密花園，並藉
此使藝術生活化，同時開闊民眾欣賞藝術的視野，讓民眾以自在輕鬆的心情貼近藝術
之美好。

策展人暨總編輯　曾己議　李曉寧　謹識

邀請藝術家

謝明錩・黃進龍・程振文

1955~

謝明錩

台灣著名水彩畫家，曾任台灣藝術大學美術系副教授，現任玄奘大學藝術與創作設計系客座教授。他以文學系出身的背景崛起於雄獅美術新人獎，活躍於 1970 年代台灣水彩畫的第一次黃金時代。

27 歲時，國家文藝基金會頒給他「青年西畫特別獎」，40 幾歲時，兩度獲邀佳士得國際藝術品拍賣會，50 歲時，臺北市立美術館策劃的《台灣美術發展展》遴選他為 70 年代台灣鄉土美術的代表，60 歲時，在《全球百大國際水彩名家特展》中被觀眾票選為人氣王第一名。

2014-2018　泰國曼谷、新加坡、韓國首爾、馬來西亞及中國青島、濟南、南寧國際水彩展
　　　　　　獲邀展出，作品《我的心靈浴場》榮獲中國水彩博物館典藏

2015　獲邀參展《百年華彩 - 中國水彩藝術研究展》於北京中國美術館
2016　榮任《IWS 台灣世界水彩大賽暨名家經典展》國際評審團團長
2017　榮任中國濟南《第一屆大衛杯世界水彩大獎賽》總決選國際評審團評審
2018　於台北宏藝術舉辦第十九次個人畫展
　　　　作品《輕柔》參展馬來西亞國際水彩雙年展榮獲 EXCELLENT AWARD

涼夏圓舞曲　60x102cm　2018

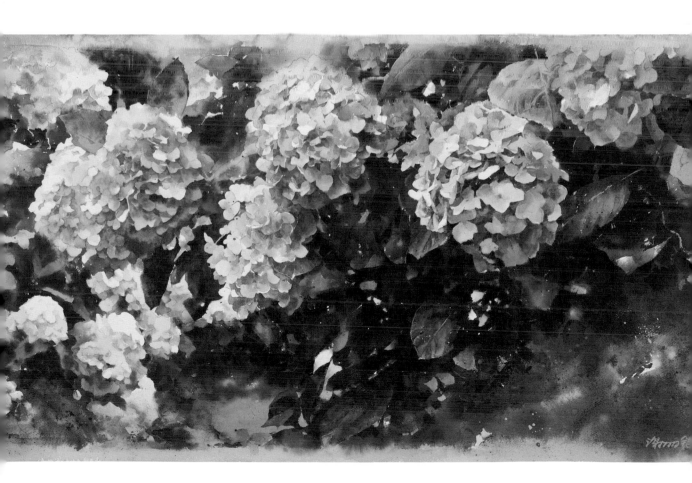

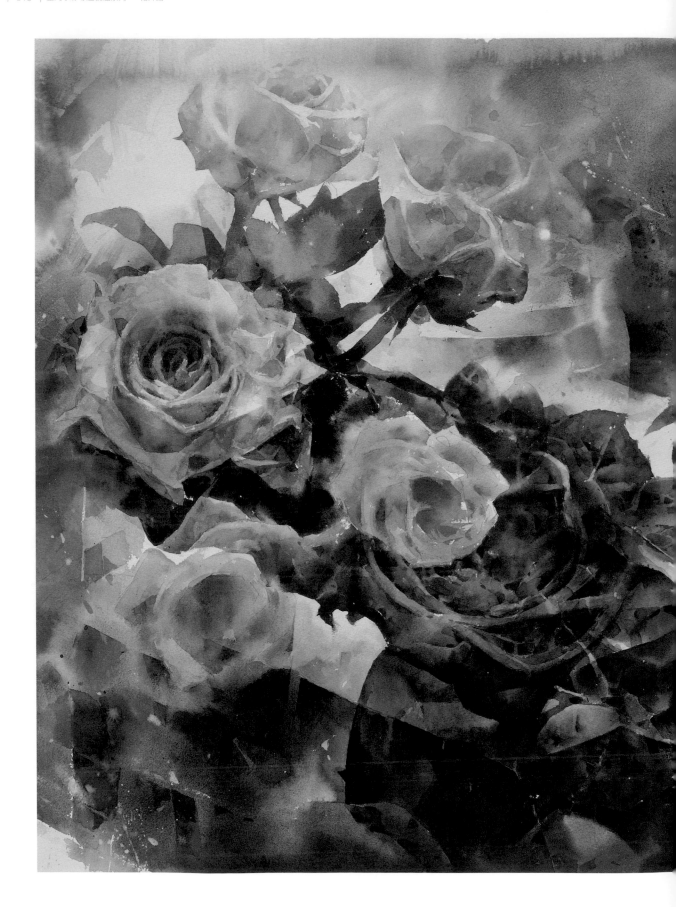

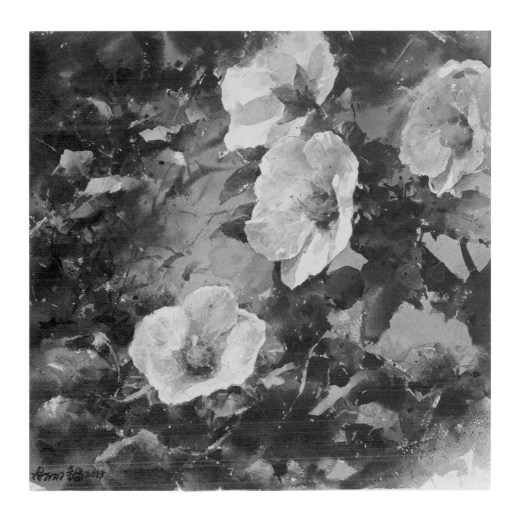

（上）山芙蓉的歡唱　38x38cm　2015
（左）玫瑰的身影　74x74cm　2014

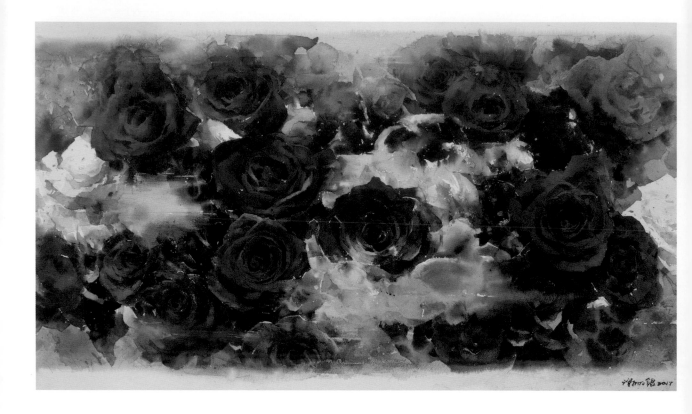

畫花的理由

花很可人，幾乎沒有人不愛花，可是每一個人畫花的理由都不一樣，以我為例，一個熱愛歲月痕跡，迷戀蒼老，自始至終以舊街老巷為題材的懷鄉主義者，居然也以花卉為題材，這就有點不可思議了！

「內行看關係，外行看情節」，一個真正懂畫的人，看畫看的是畫面關係而非僅止於主題內容，也就是說，個體不足以成藝術，真正藝術的美其實隱藏在結構裡，如何在美妙的節奏韻律之中烘托出主體並顧及整體關係，才是創作者念茲在茲的終極目標。

由於熱愛文學，早期我的創作極為重視主題內涵，愛上寫實畫是因為它正好可以恰如其分的呈現生活感觸與生命體悟，然而浸淫創作日久又不斷的接觸現代藝術，才知道寫實的精神其實在抽象，缺乏點線面以及主賓對比呼應虛實等結構觀點，一味的用眼睛指導心靈，寫實極可能淪為描摹，而這就構成了我如今畫花的理由。

畫花實在太自由了，它不需要承載人文內涵，也不用說故事，由於沒有像或不像的問題，因此不管任何手法諸如寫實、寫意、表現、圖案或者抽象都可運用，甚至可在同一幅畫中隨意轉換，想在作品裡呈現當代意念、模擬感覺或者創新技法也是易如反掌，因為花可以只是個「樣子」，說穿了就是結構，於是乎層疊、穿透、拆解、扭曲、飄飛、淌流或者轉換顏色、玩弄水漬、創造肌理，都成了我如今花畫裡最具實驗精神的遊戲。

也許是一種嚮往吧！走過幽深曲折的歷史長廊，如今我向未來探望，雖然，我依然懷舊，依然具有人文情懷，但花畫的確為我開了一扇窗……。

（左）真愛宣言　　60x102cm　　2017
（下）烈愛洶湧　　60x102cm　　2017

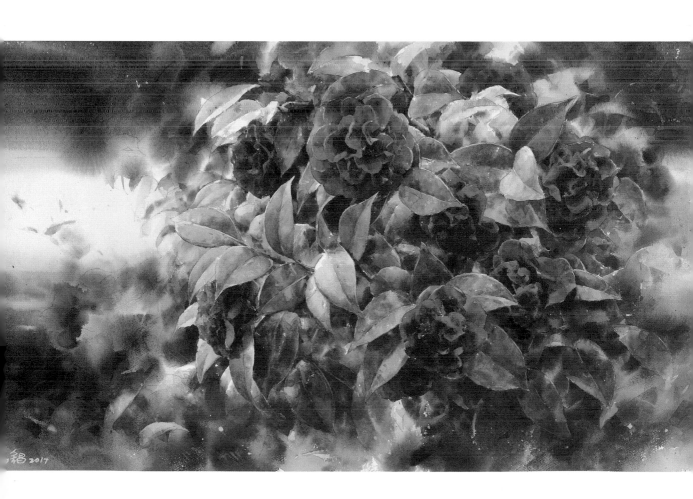

1963~

黃進龍

國立台灣師範大學特聘教授、前台師大藝術學院院長
前中華亞太水彩藝術協會理事長、台灣國際水彩畫協會榮譽理事長
台灣水彩畫協會理事長、澳洲水彩畫會 (Australian Watercolour Institute) 榮譽會員
美國水彩畫協會 (American Watercolor Society) 國際評審 2012。

著作與出版 (21 本)：編著「水彩技法解析」、「素描技法解析 (藝風堂)
「水彩畫」(三民書局)、「美術系水彩畫」DVD 光碟片一套 6 片
「曲線 - 黃進龍的人體繪畫藝術」(浙江人民美術出版社，杭州)
「書寫‧逸趣」黃進龍創作個展專輯 (台中市大墩文化中心) ……等等。

原野清唱1　56x76cm　2018

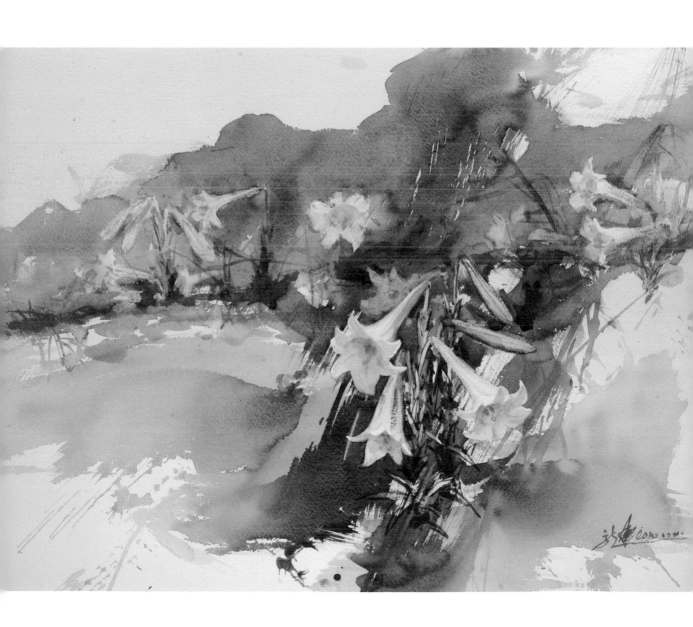

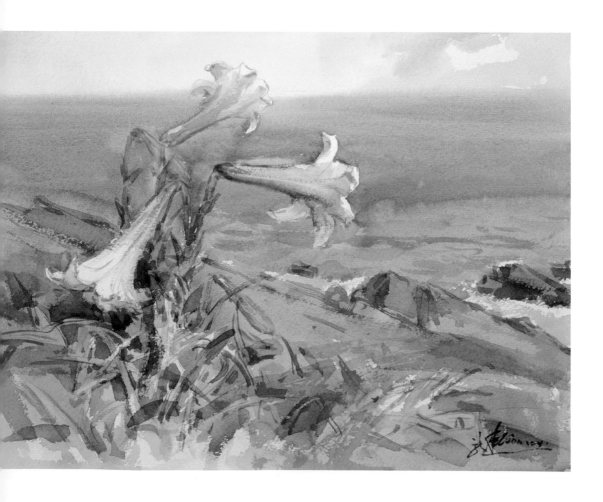

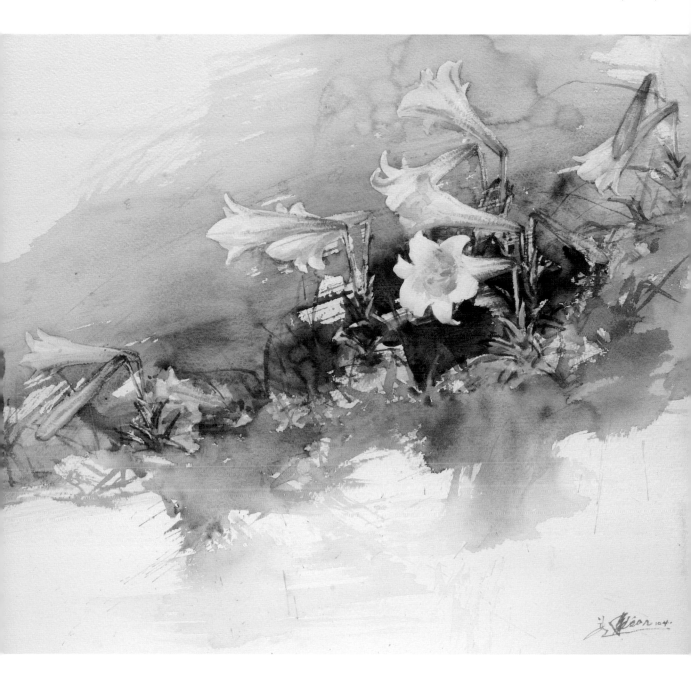

（上）原野清唱 2　56x76cm　2018
（左）海　　風　31x41cm　2018

1964~

程振文

中華亞太水彩藝術協會理事
IWS 國際水彩大賽評審

2014　法國世界水彩大賽金牌獎
2015　韓國國際水彩三年展
2015　台北市大同大學水彩個展
2015　美國紐約文化部台日水彩展
2016　亞洲 & 墨西哥國際水彩展
2017　桃園活水國際水彩大展
2017　台日水彩交流展於奇美博物館
2018　義大利法布里亞諾水彩展

紫花藿香薊　61x61cm　2015

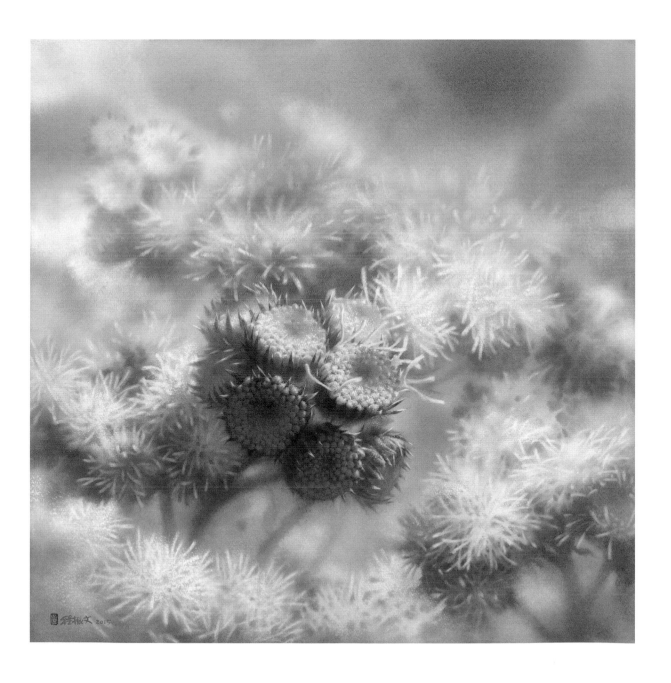

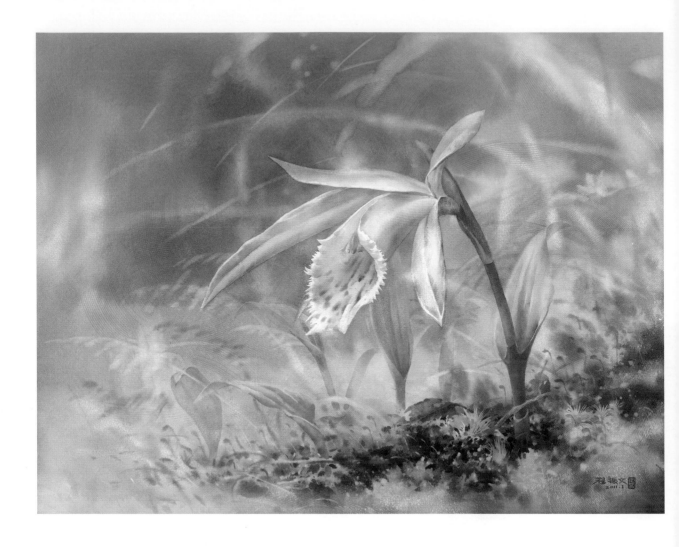

春晨薄霧輕柔拂面，綿綿細雨滋養新芽，大地已悄悄地換上鮮亮的綠毯。

漫步在鄉野小徑，處處都盛開著紫花藿香薊，可愛的小花，將田園妝點成紫色花海。我試著以微觀視角來構圖，運用水洗法，洗出煙火般的迷人花序。

春遊杉林溪，在雨濛濛的山壁上，正盛開著一葉蘭，數十株成群結伴，令人驚喜！一花一葉，粉紫帶紅的花色，潔淨淡雅。我整體以淡淡的黃綠色營造春意、襯托花瓣；保留渲染的色塊與水漬，來形容水氣的瀰漫；安排了許多水晶般的小點點、以及交織的弧線...，一葉蘭彷彿小小仙女般浪漫起舞。

夜幕低垂，天空星光閃爍，潔白如雪的桐花飄落滿地，草原上的螢火穿梭，桐花、星光、螢火......邀約相聚，這是我見過最美的夜色，可惜個人筆拙難以言喻，也畫不出星光螢火。試著以簡約的灰藍調、蘊涵些許的紫與綠，染出大地的遼闊與神秘，白雪般的桐花...躺仰在苔石上，閒靜地享受春天的浪漫

（左）台灣一葉蘭　49x63cm　2011
（右）春　　雪　56x76cm　2008

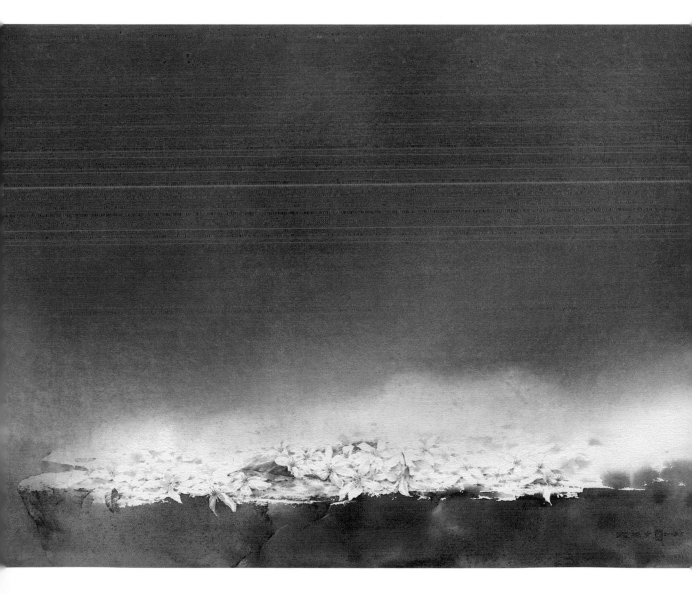

藝術家

張明祺・李曉寧・蔡維祥・
曾己議・古雅仁・黃國記・
林維新・暨 30 位藝術家

1947~

張明祺

2014 中國第 12 屆全國美術作品展獲港澳台水彩優秀獎（北京展）
2009 法國藝術家沙龍展銀牌獎（水彩）
2009 中國第 11 屆全國美術作品展獲港澳台水彩入選獎（汕頭展）
2004 南瀛藝術獎水彩類桂花獎（第一名）
　　　連續兩屆南瀛藝術獎水彩類桂花獎獲永久免審查
2003 南瀛藝術獎水彩類桂花獎（第一名）
第 59 屆全省美展水彩類優選獎
第 58 屆全省美展水彩類優選獎
第 57 屆全省美展水彩類第一名
第 50 屆中部美展水彩類第二名
第 4 屆玉山美展水彩類第一名

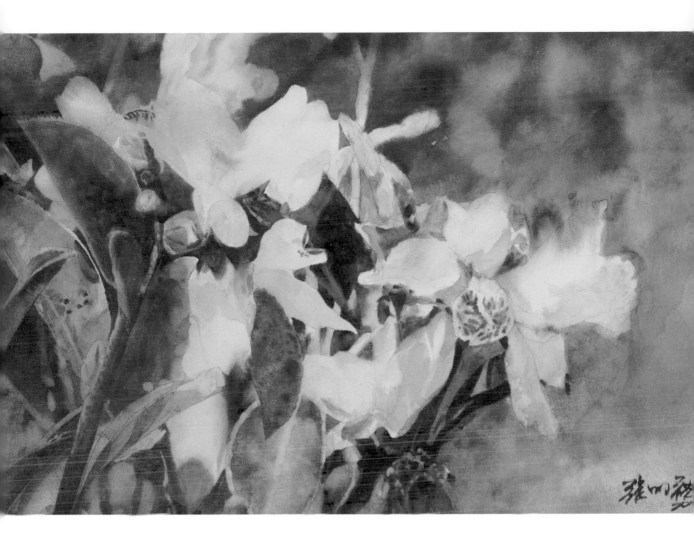

清香　27x54cm　2012

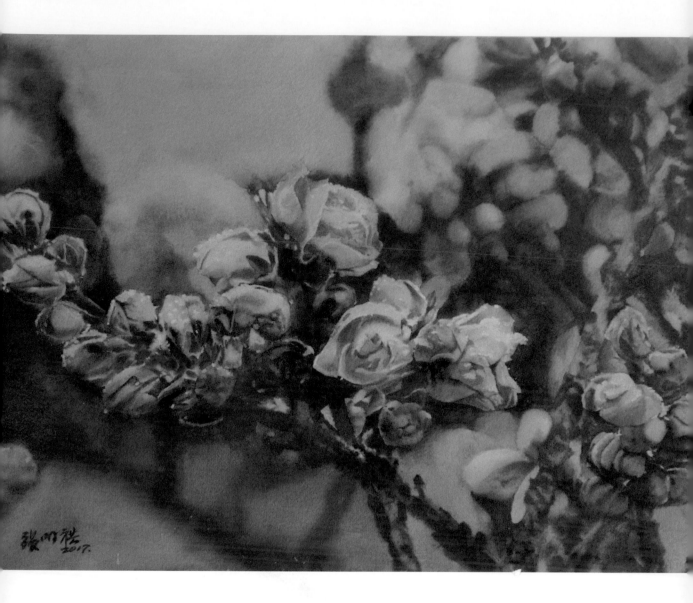

（左）燦爛開花舞　　56x76cm　　2017
（右）迎 曦 花 舞　　56x34cm　　2018

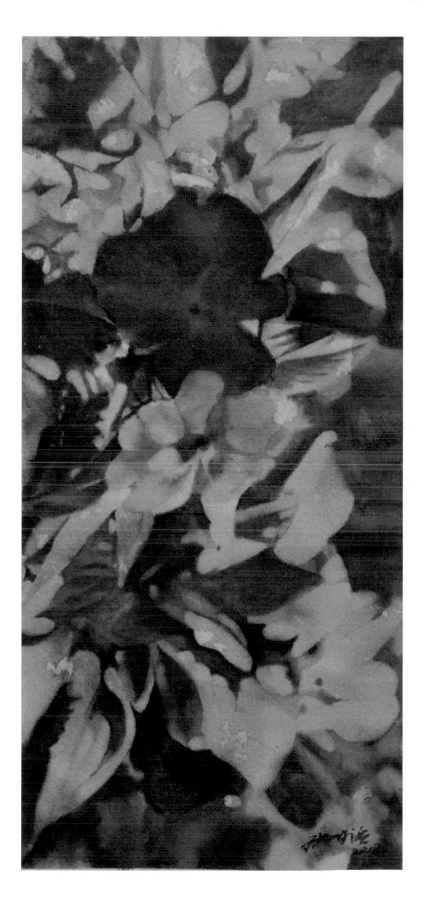

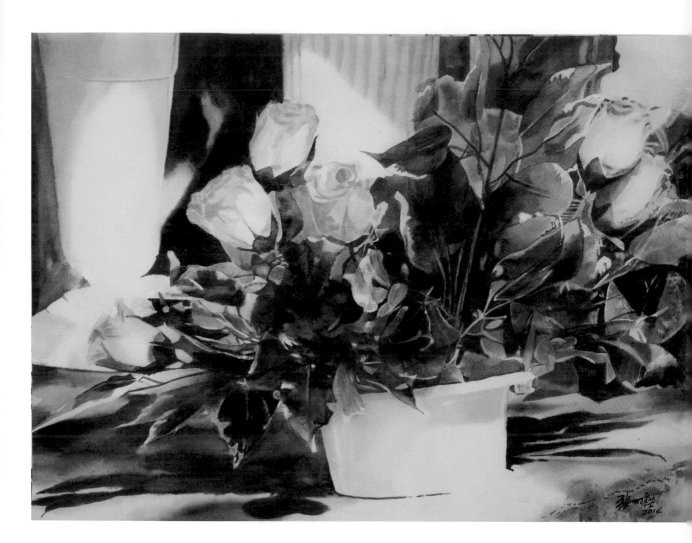

白盆黃花弄　　56x75cm　　2014

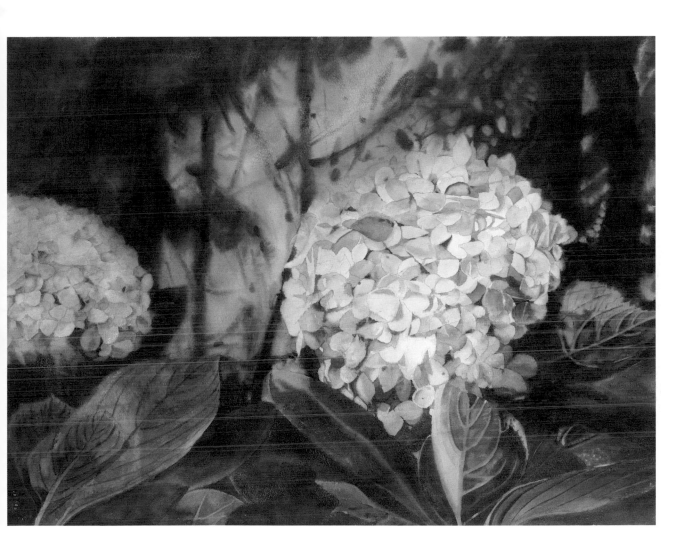

紫色情挑－繡球花　56x75cm　　2011

紫色繡球花　　56x76cm　　2016

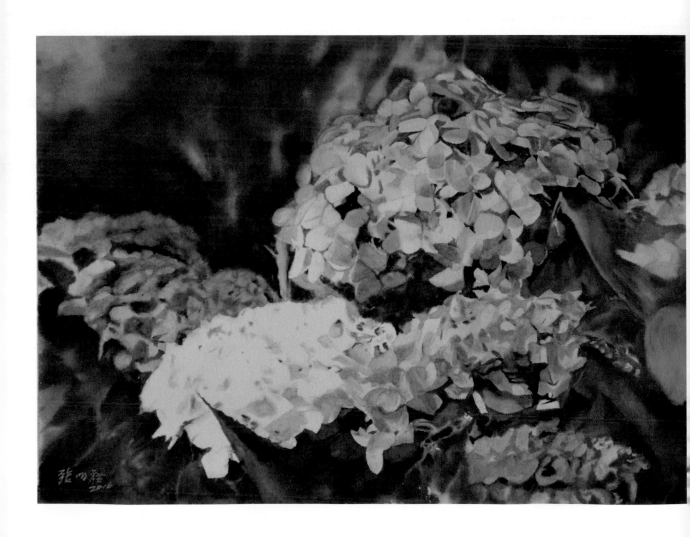

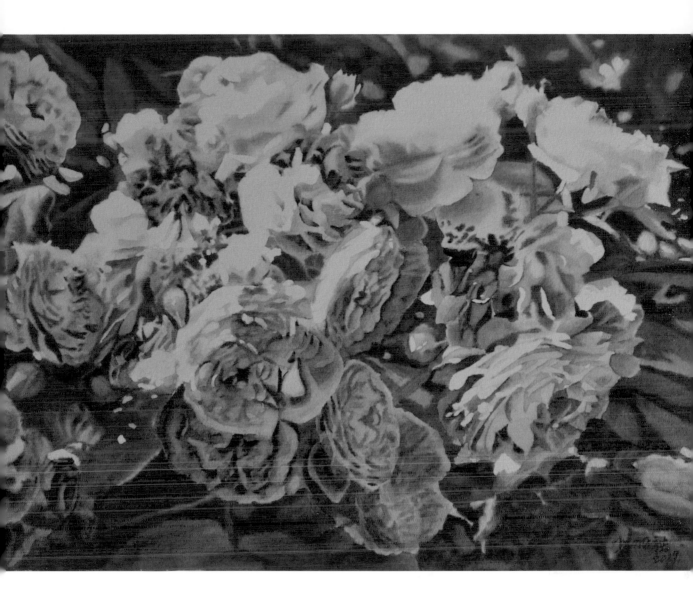

燦爛花開　56x75cm　2019

經過一段時間的深入鑽研，對我而言，水彩畫仍是一種奧妙難解的藝術。由基礎一點一點的累積到今天，從水與顏料的碰撞與融合中，我還是可以不斷發現新的感受。恩師劉文山先生與謝明錩先生，一步步地為我導入觀念、技法，並進而形成自己的風格。雖然在創作期間還是時常會遭遇到困難，或是有苦思不得其解的時刻，但是每每在嘗試新色彩或新技術時，有了新的突破，看著水彩所呈現的豐富與變化，我還是每次都能夠擁有全新的體會，更深一層的去了解所繪出的一事一物。這樣的收穫，讓我不管遭遇什麼樣的困難，都覺得樂在其中。

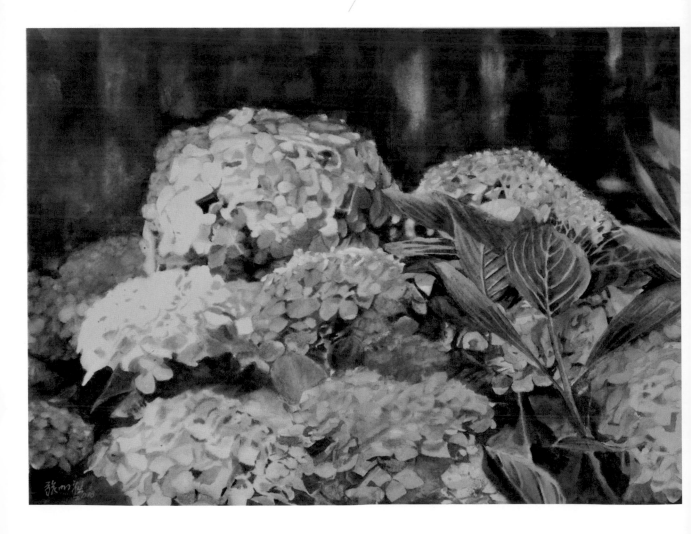

（左）花顛　　56x76cm　　2016
（右）花香　　54x76cm　　2016

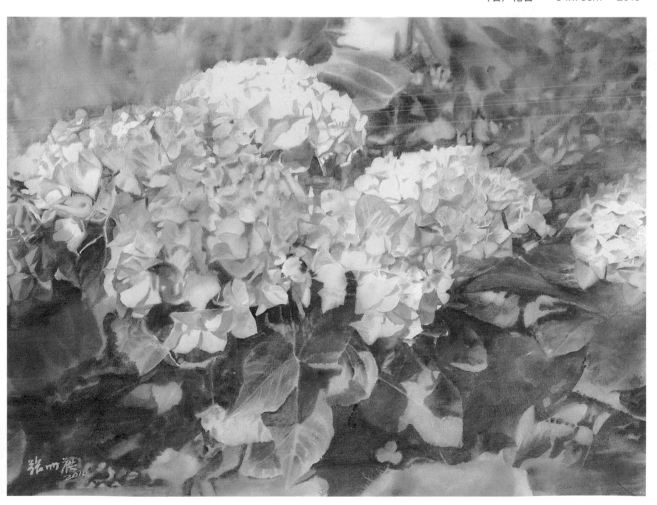

（左）　蔬 脈 刺 楠　　34x56cm　　2012
（右）蔬脈刺楠光影　　56x76cm　　2017

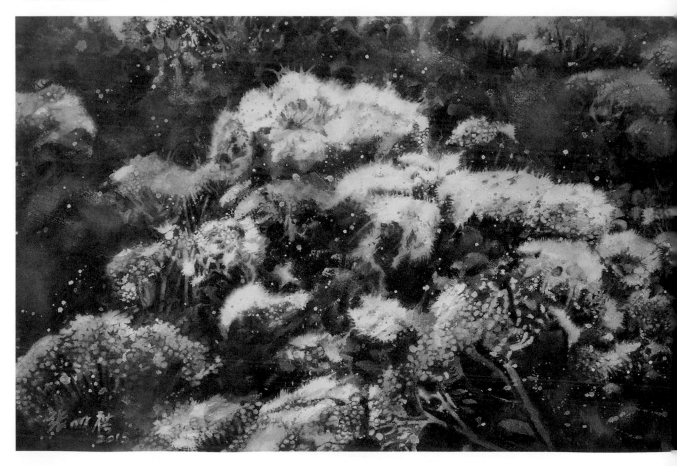

繪畫是一種經驗的累積與社會觀察的紀錄。要有充滿愛心的創作情懷,透過作品把自己的性格表現出來,也要有自己的風格,具有生命力,更要有想法及靈魂的東西去支撐,如果沒有是經不起時間考驗的。繪畫要畫你自己熟悉的東西,畫你認為美好的事物,最後再凝聚、作畫。我喜歡畫舊的鄉土作品,掌握水彩畫特有的亮麗透明與渲染的柔美質感,充分展現水彩的意涵,其技法用細膩的筆法描繪表現。我將水彩視為一生的最愛及畢生創作的使命,作品樸拙、沉潛、揮灑、理性與浪漫交錯、光影有虛實變化。

生活的奧妙對我而言,也像是水彩畫一樣,必須細心領略才能有所得。在放下繁忙的日常工作之後,沉潛的日子才能更深入地品味人生的趣味。水彩畫著重的是掌握合適的光影、比例、構圖的比重、技法的講究與熟練...,這與面對人生的態度其實是不謀而合的。把握當下的時光,將生活各方面事物安排到妥當的狀態,才足以好好的享受人生的每一分鐘,也才能活得精彩。

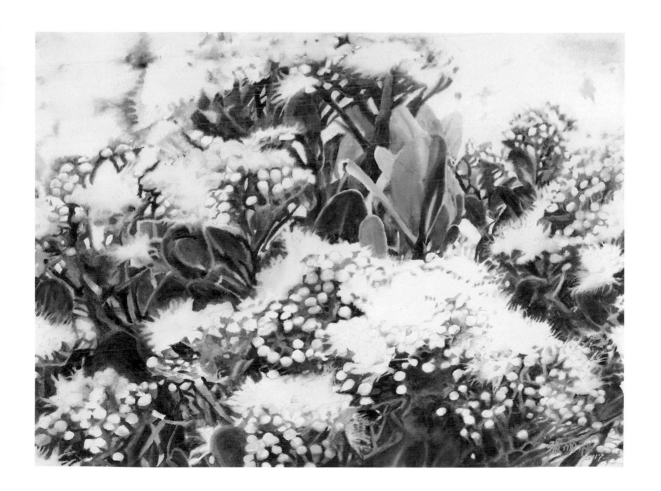

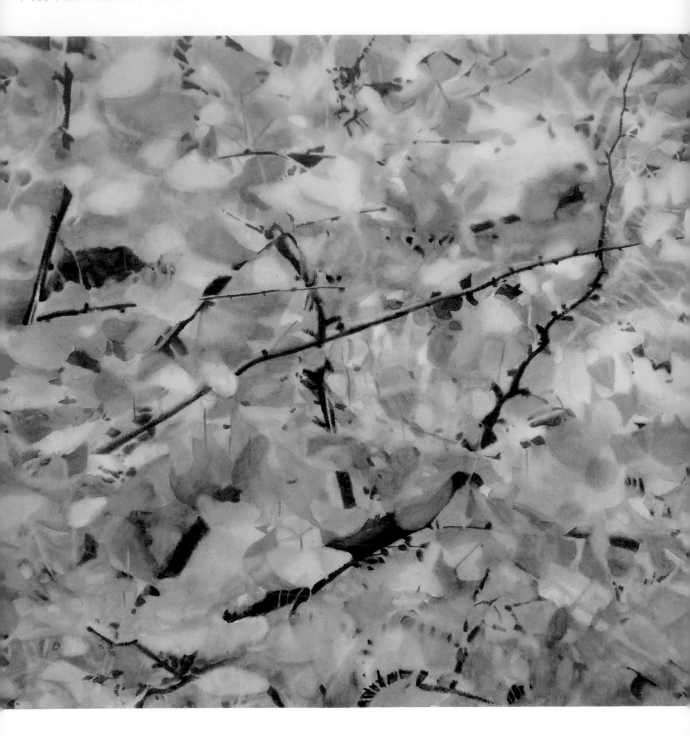

（上）金黃銀杏　77x114cm　2003
（右）　花　　　76x34cm　2015

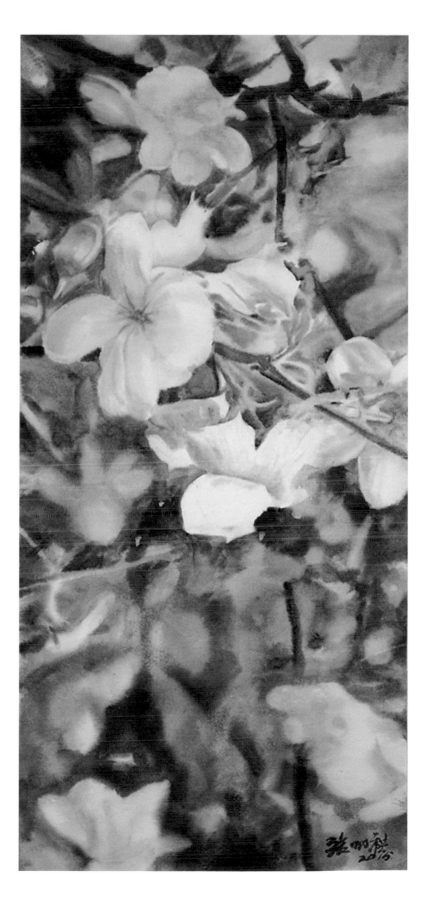

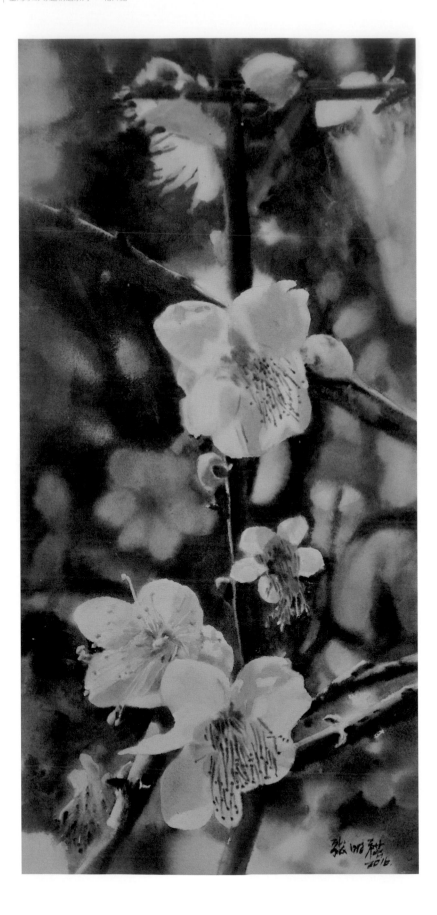

梅弄　56x34cm　2016

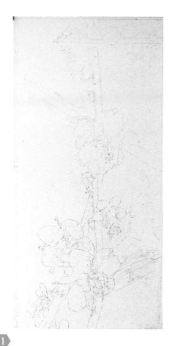

1 先用鉛筆約略勾勒出草圖，再將 Arches640g 紙張，水裱乾後才進行繪製，如此可以克服水彩紙遇水後產生皺紋，而不易下筆的問題。

2 本作品我從上半部開始畫起，先運用大量的水鋪色重疊再渲染底色，等底色全乾後，再用清水鋪陳局部，在深綠色調未乾時，上幾筆藍色系及赭色系，加深遠景，使其自然融合。

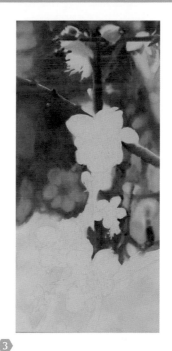

3 接著逐漸往下畫，再起筆時，先將紙張用清水打濕後再上色，這樣做可將之前畫的和這次畫的畫面自然融合而避免產生不必要的硬邊。

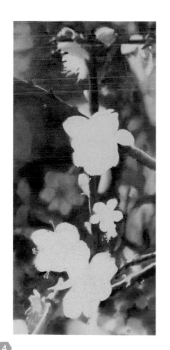

4 依照上一個步驟的方式繼續往下完成背景暗部，花的部分都先用留白膠留住。

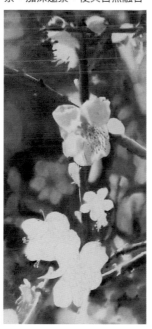

5 進入梅花主題階段，把留白的梅花細心整理描繪。

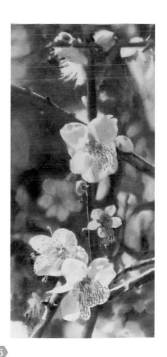

6 完成作品。

1959~

李曉寧

臺北市立師院美勞教育系學士、臺北市立師專音樂科畢業。作品多次優選、佳作、入選於全國美展、大墩美展、新北市美展、玉山美展、南瀛美展、新竹美展等。

現職
水彩藝術創作者
中華亞太水彩藝術協會監事

展歷
2018　「初曉盈縐」水彩個展／國父紀念館
2016　「一畫一世界」水彩個展／土地銀行館前藝文走廊
2015　「歸心・似見」水彩個展／屏東縣政府文化處
2015　「寧心畫語」水彩個展／La Belle 展藝空間
2014　「心花淡放」水彩個展／陽明山草山行館
2012　「草山花語」水彩個展／陽明山草山行館
2012　水彩個展／美國俱樂部
2011　「珍藏感動」水彩個展／臺中市立大墩文化中心
2010　水彩個展／三軍總醫院藝文展示館
2009　「光影舞婆娑」水彩個展／堤頂之星藝廊
2009　水彩個展／臺北縣政府「縣府藝廊」
2009　「花影入簾間」水彩個展／臺北市立社教

著作
2018　「美在生活 心在説話」李曉寧水彩畫冊
2009　「全方位視覺藝術教學」（雄獅美術出版）
2009　「花影入簾間」李曉寧水彩畫冊

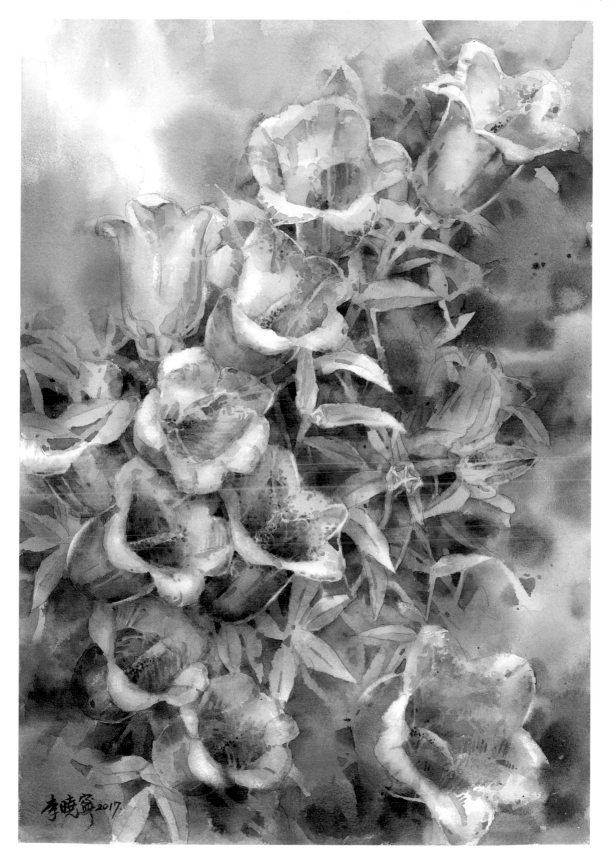

風鈴草　56x38cm　2017

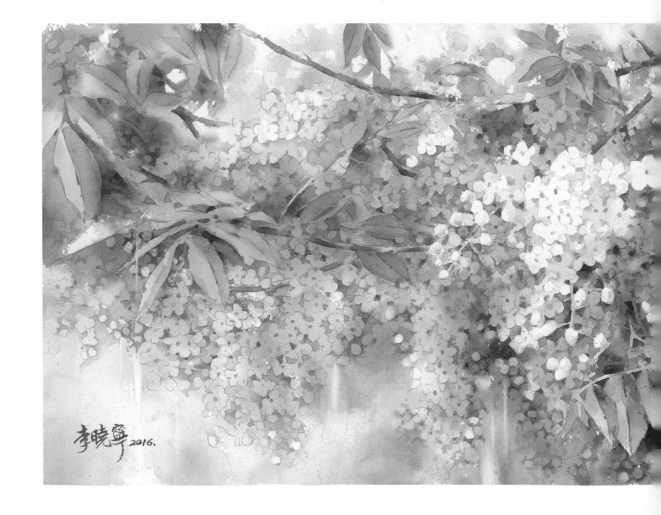

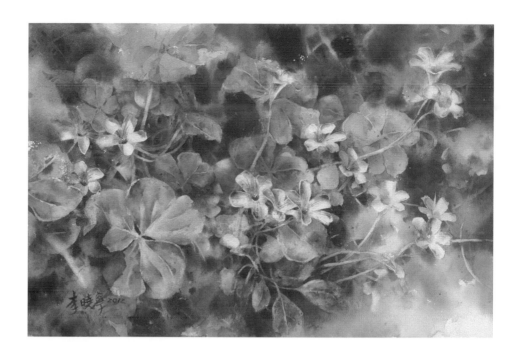

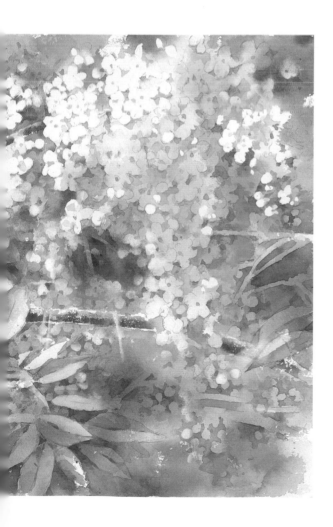

（上）酢醬草　38x56cm　2012
（左）黃金雨　35x75cm　2016

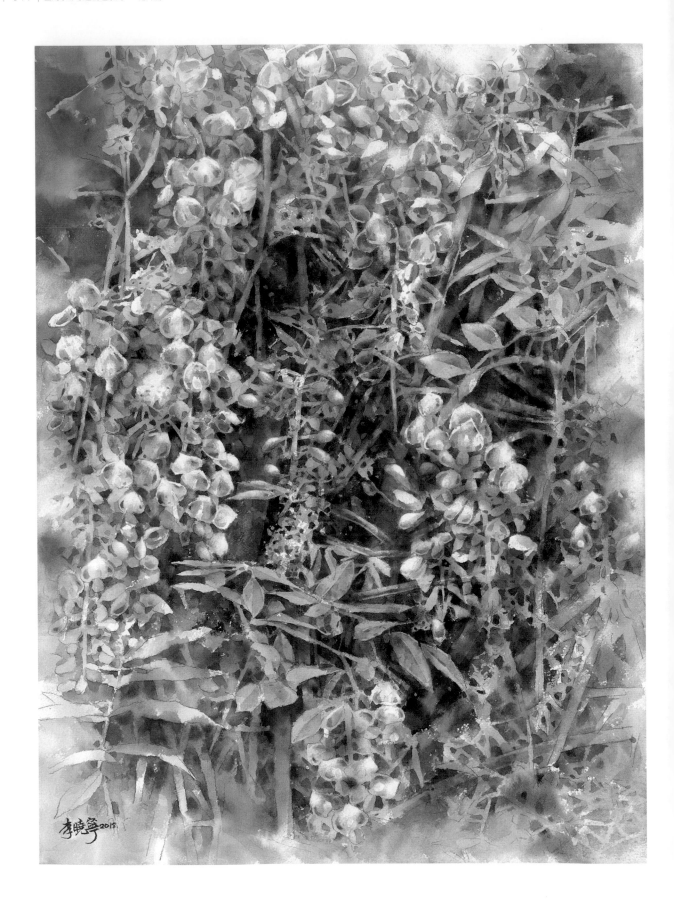

（左）紫色情迷　　75x56cm　　2018
（右下）希望之魅　　56x75cm　　2014

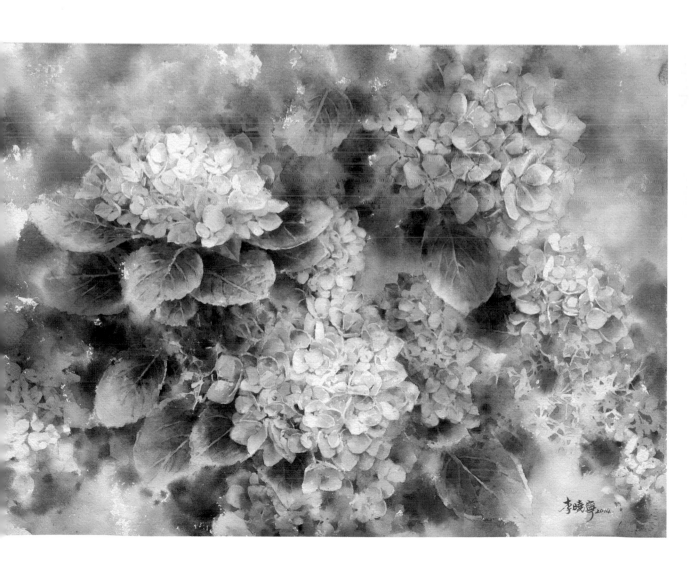

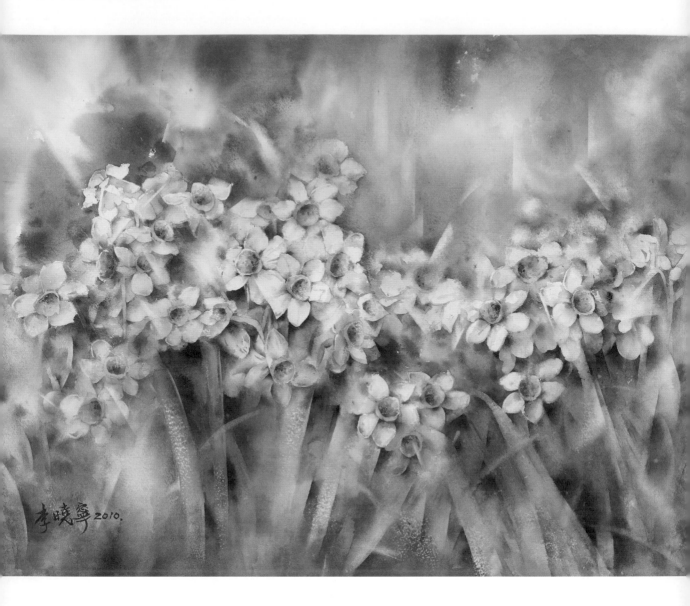

（左）水仙　　56x75cm　　2010
（右）曼陀羅　　56x38cm　　2015

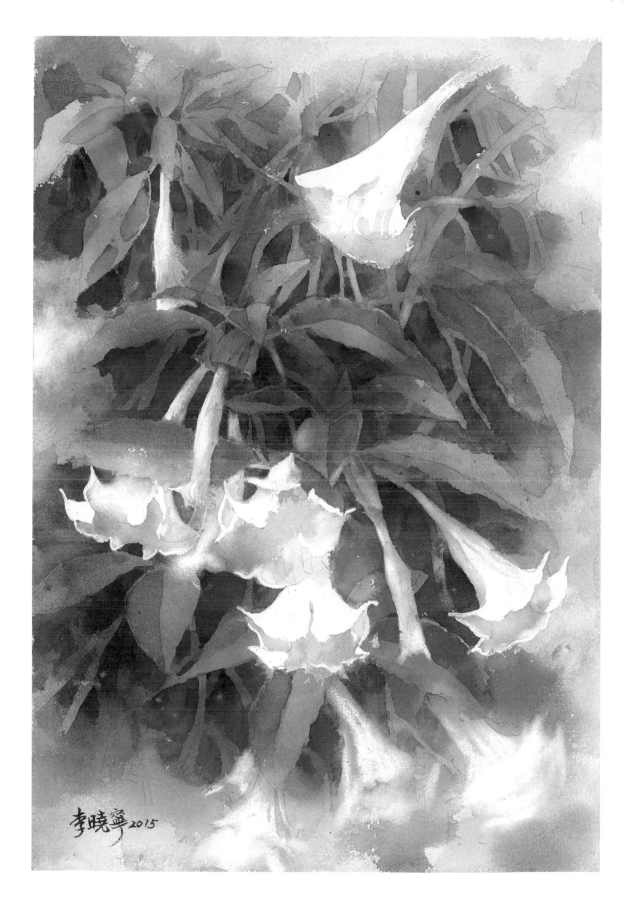

李曉寧 2015

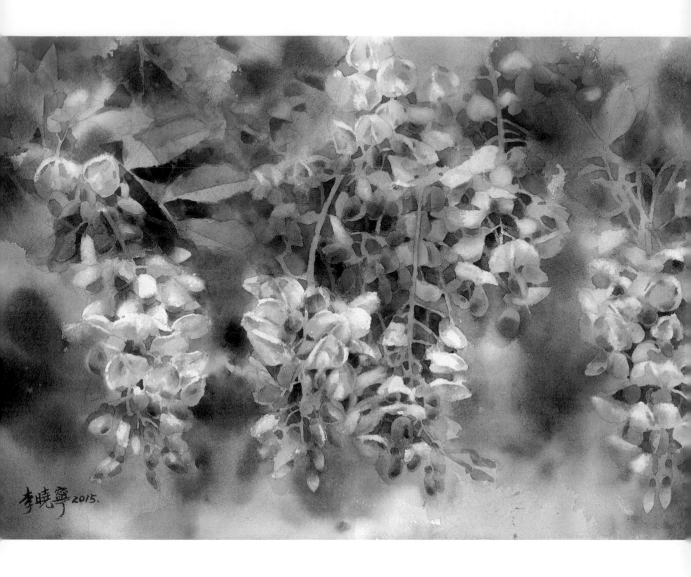

紫藤　38x56cm　2015

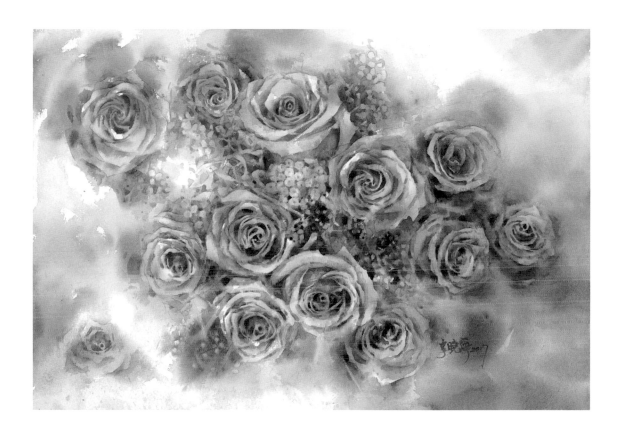

玫瑰　38x56cm　2017

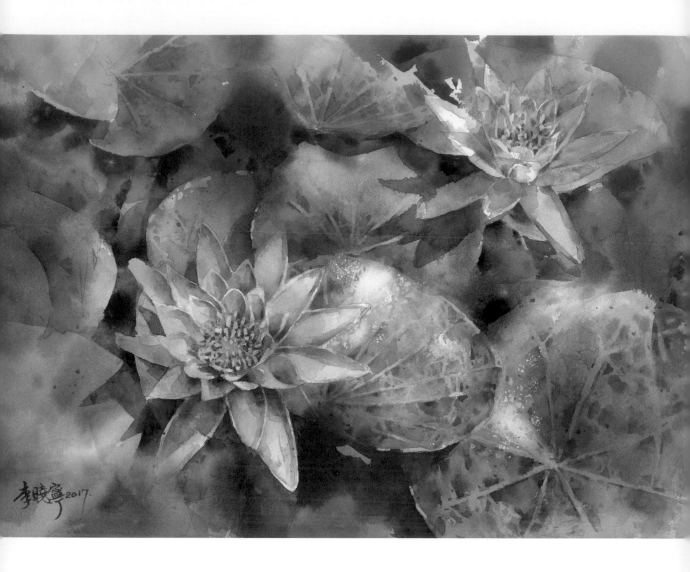

(左) 睡　蓮　38x56cm　2017
(右) 牽牛花　30x40cm　2015

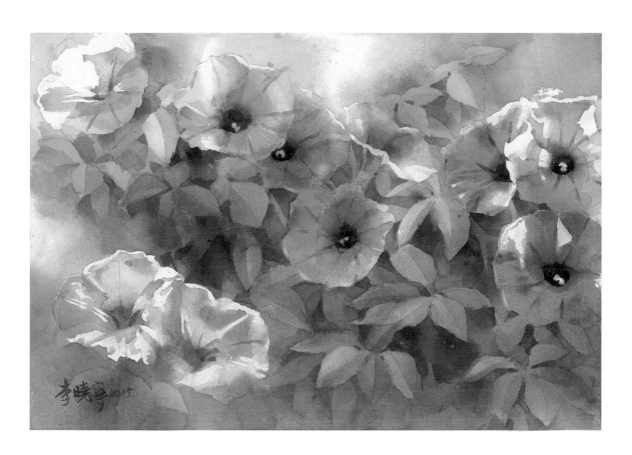

美在生活 · 心在說話

對我而言創作是生活的延伸，生活中，越是親近的人事物，越能撩撥內心創作的弦，成為創作的題材。我的眼及心總是被定格在褡雜繁瑣且多層次的景物上，層次豐富的花草、堆砌雜亂的瓶瓶罐罐、層層疊疊的建築......，這些看似繁鎖幾經內化，透過了畫筆賦予了想像的空間，增添了光影的故事，自然而然充滿了生命力躍然於紙上，注入與我融合為一的新生命。

畫筆是我點點滴滴生活感動的顯影。創作於我，從來就不是深澳難懂的藝術，而是透過一幅幅的畫，記錄心情故事、生活記憶、歲月風華。
期待
畫筆下的「花」脫俗，刪去嬌媚，自展輕柔
畫筆下的「景」善美，引光入境，自說故事
畫筆下的「物」律動，流轉心情，自顯生命

細細看，花在四季裡綻放
靜靜聽，景在晨暮中歌唱
慢慢思，物在喧囂的獨白
夏之初，漫開自畫框之外的美麗
就為了，與你這一次靜靜的相遇

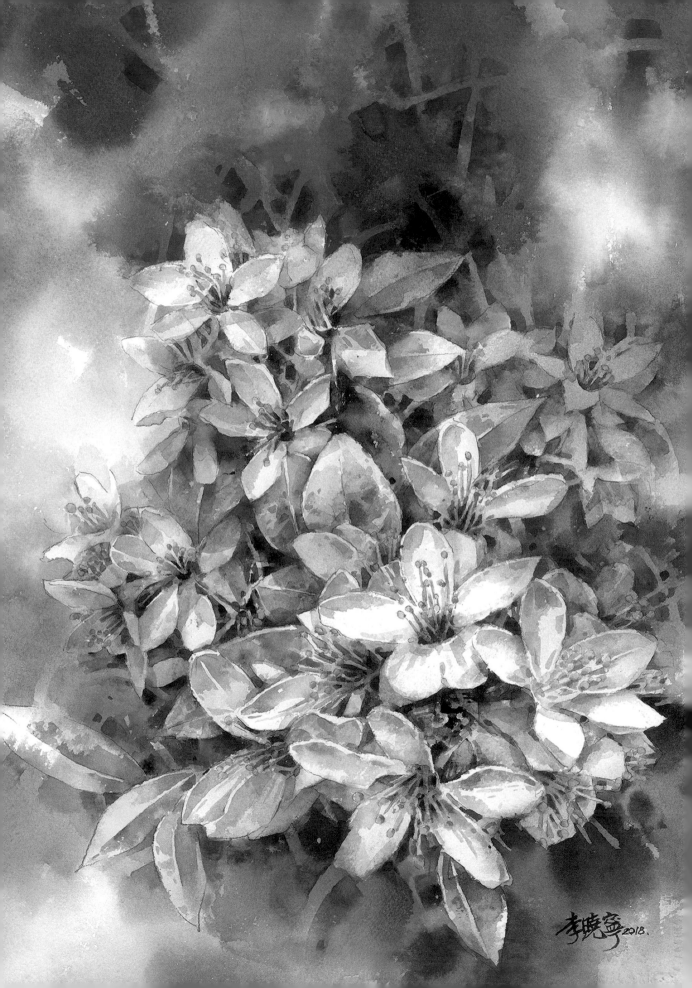

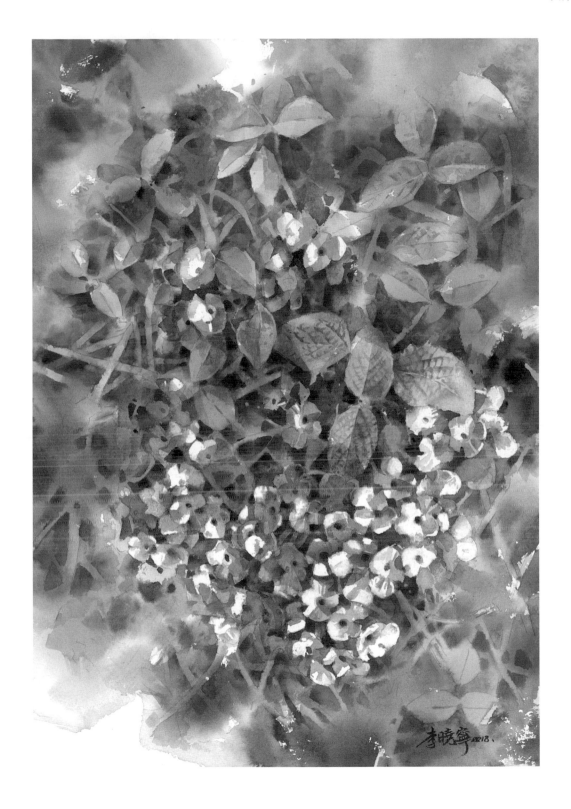

（左）石斑木　56x38cm　2017
（右）紫花馬櫻丹　56x38cm　2018

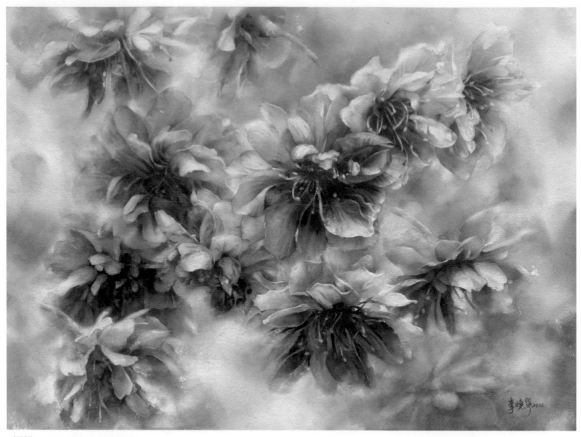

櫻悅　56x75cm　2014

花不醉人‧人淦心動

散發清香和百媚的姿態，是花的呢喃
狂放或含蓄在四季綻放，是花的嬌柔
花開與花謝的枯榮，在輪迴裡永不朽
一花一世界，投射生命的短暫卻美好
花即是人生的縮影，燦爛後終須凋零
花必然是美的化身，撫慰多情的人心

1 將紙面全打濕，用藍灰色調以渲染的
方式建構整體的大明暗。

2 將第一步驟全部吹乾，再重新打濕，
染上由淺至深的綠色調。

3 將第二步驟全部吹乾，再重新打濕，
染上有淺至深花的色調。

4 運用縫合及重疊法描繪葉脈的虛實。

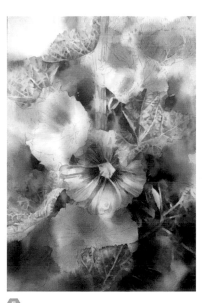

5 運用縫合及重疊法描繪花的虛實。

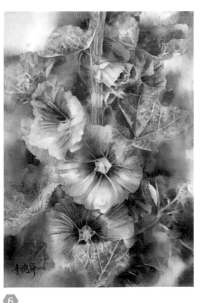

6 作品完成圖。

1962~

蔡維祥

國立彰化師範大學畢業

經歷
2012 年創紀畫會會長

現職
台灣中部美術協會秘書長
台中市立文化中心水彩班指導老師

展歷
2018　第二屆亞洲美術雙年展
2017　新加坡交流展
2017　南京交流展
2016　藝術廈門博覽會

典藏
典藏於台中市文化中心 - 作品《漁港藍調情》《櫥窗凝眸》
典藏於南投縣文化中心 - 作品《飲食人生》
典藏於台北教師會館 - 作品《餘暉夕照》

與你相約花開燦爛時。
佛曰：一花一世界，一草一天堂，一葉一如來。

自然是最美的，也是自始至終貫穿宇宙的。人生因悲歡離合而如歌，卻因花花世界而豐盈，天地賞賜給我們最美麗的禮物就是花草樹木，她為我們的心眼抹上了更多的色彩，洗濯了這紅塵俗世的塵埃，讓生活因花而增亮，因美而添喜！自古以來詩人歌頌她、畫家描繪她，浪漫的人擁抱她，無論貧賤富貴每一個人都可以欣賞甚至擁有。

天地有情，人間有愛，這是多美好的日常，我喜歡與美好的事物在一起，並用彩筆記錄他，花更是時常入鏡，因為迷戀光影為萬物設色，妻常戲稱我為「夸父」，我的容顏也因此沉澱了色彩，但追尋依然不變，不僅追日，也追花！只想把最美的倩影留下，與您分享這些情緒的悸動！荷花、百子蓮、梅花、雛菊、繡球花…姿態萬千，風姿綽約，即便平凡如波斯菊、松葉牡丹，一樣驕傲地迎向陽光、輕柔地對夸父呢喃！

是誰說的？「一路風塵，一次相遇，一世溫暖」紅塵中一只纖瓣，悄然開放，流光清淺，這情懷，不該只有風知道，我的心事也從畫中滿滿溢出來，藏也藏不住！給我一個微笑吧！當你我交會時！這光芒一樣屬於你，與你相約在花開燦爛時，每一刻每一秒都有滿路的繽紛陪著你！

牽手花開　20x31cm　2018

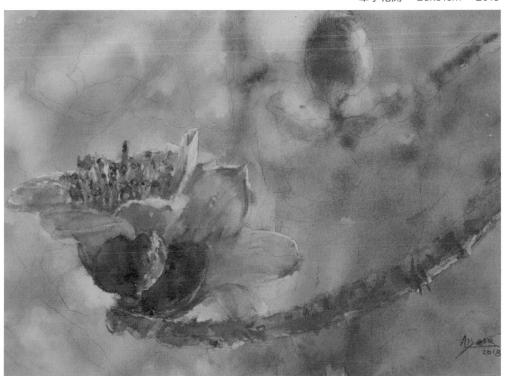

甕荷凌霄　　56x76cm　　2018

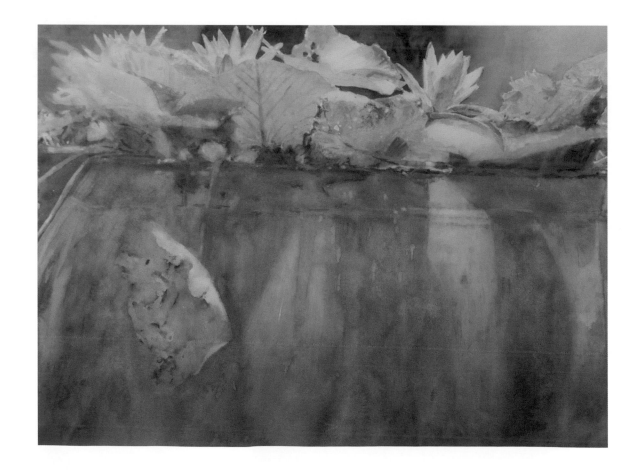

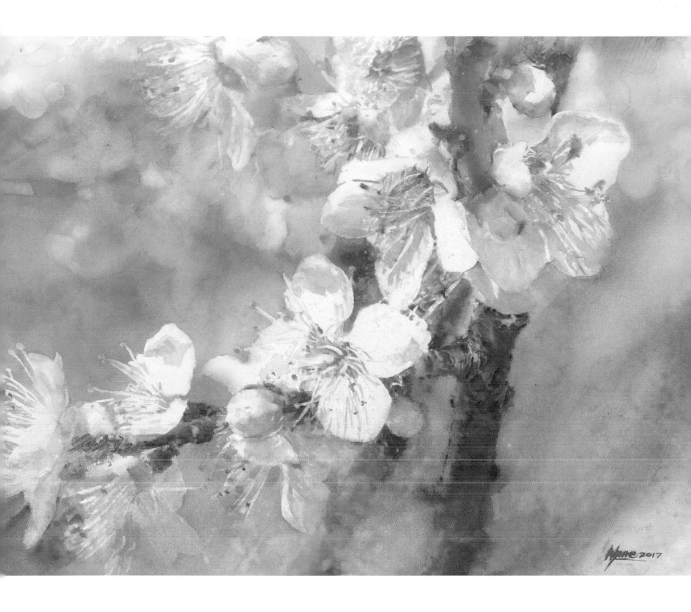

梅花　56x76cm　2017

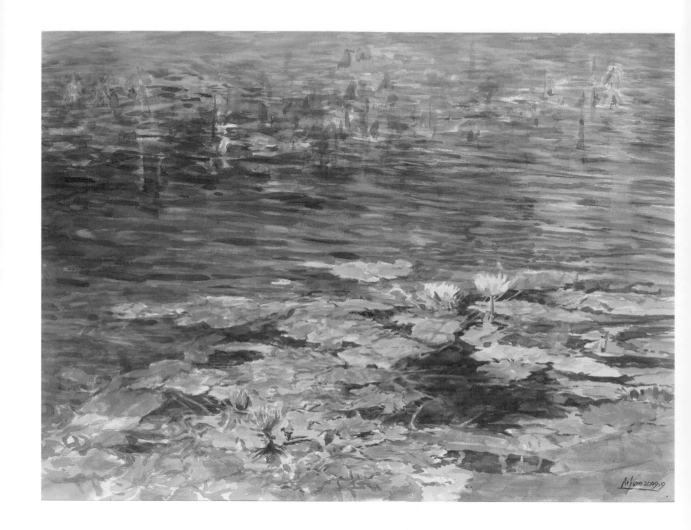

殘荷入秋　　56x76cm　　2009

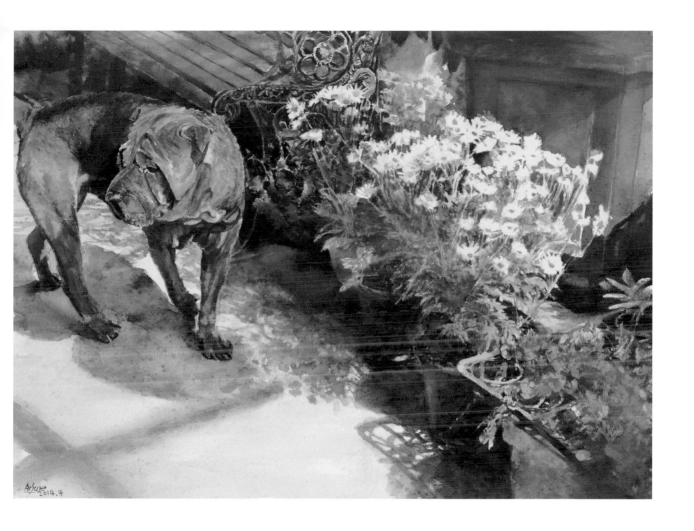

花與狗　56x76cm　2014

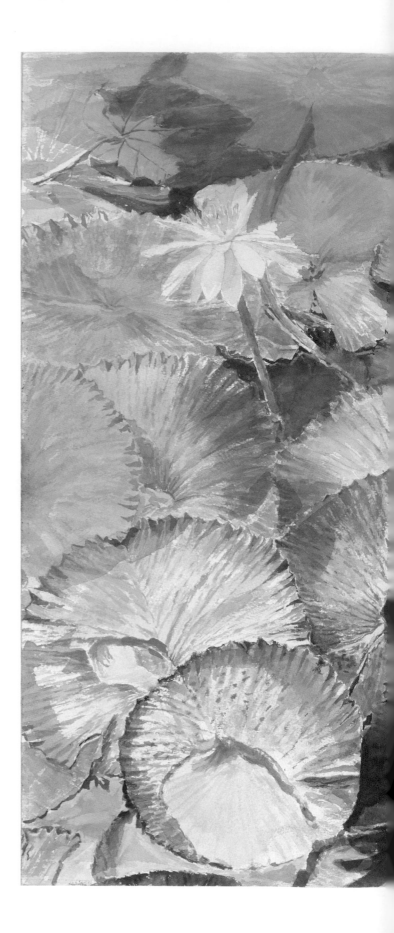

純潔　56x76cm　2011

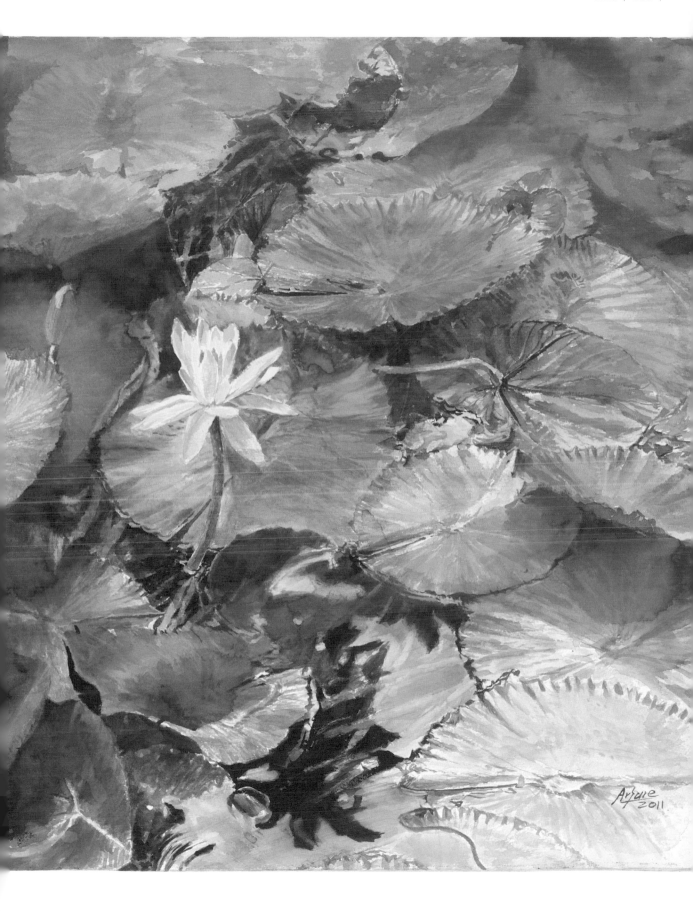

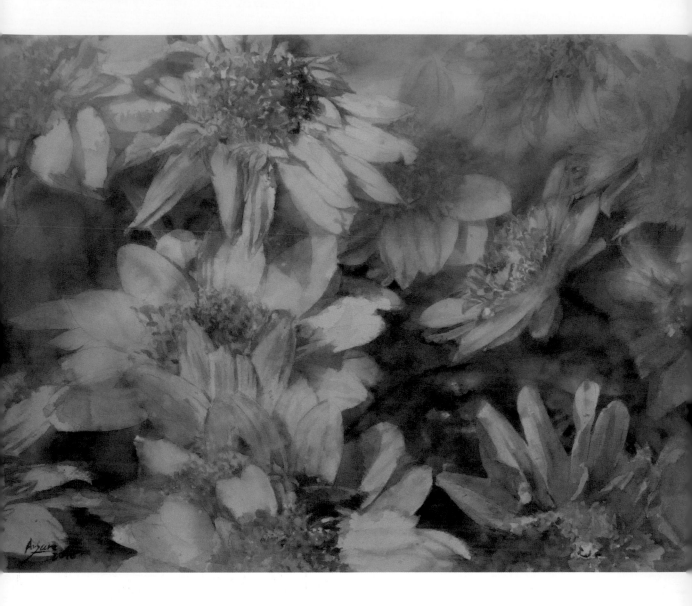

（左）陽光燦爛（一） 56x76cm 2018
（右）綻 放 38x56cm 2018

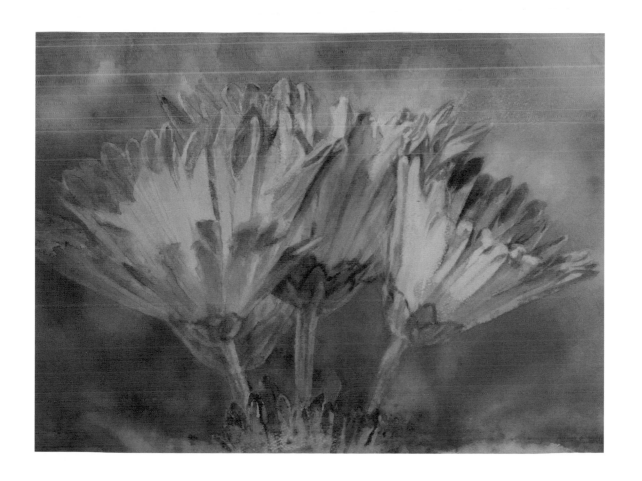

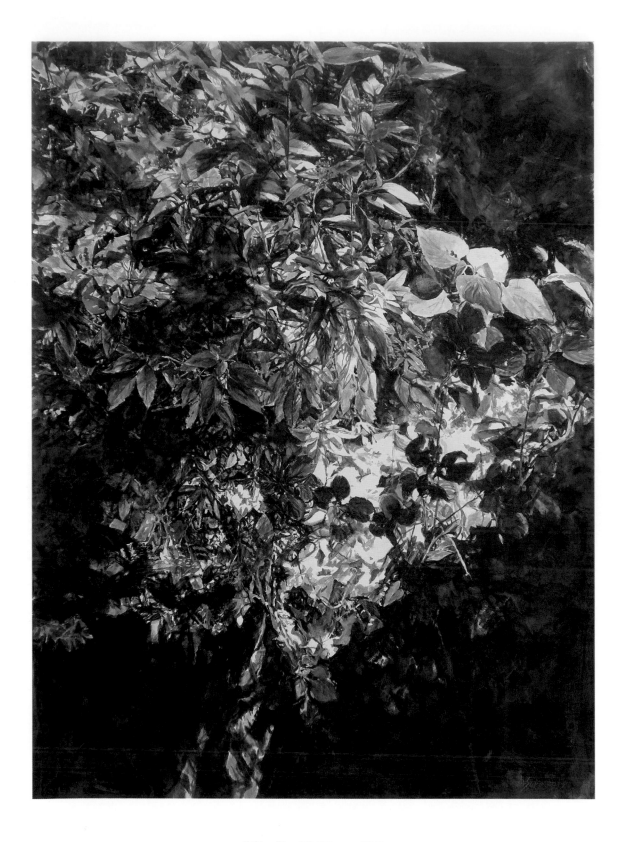

密林一隅　76x56cm　2012

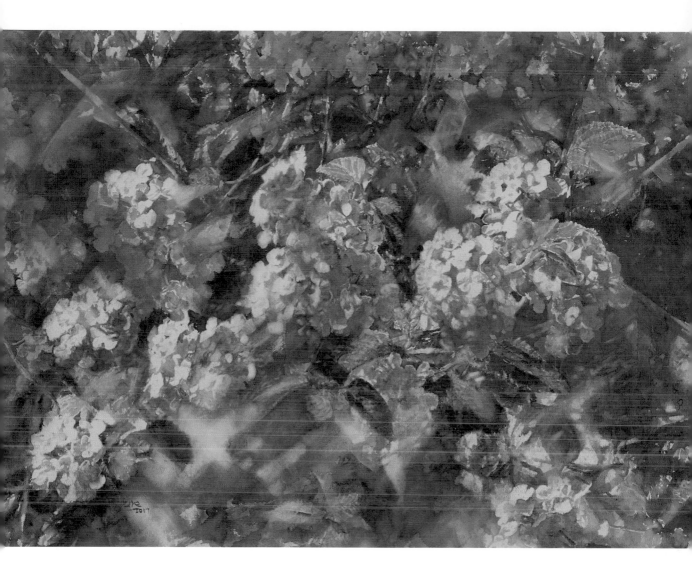

花開燦爛　79x107cm　2017

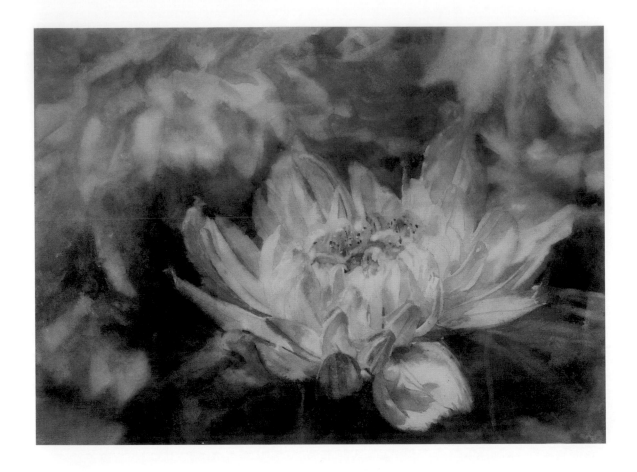

（左）藍光中的菊花　56x76cm　2016
（右）　野花的春天　　76x56cm　2013

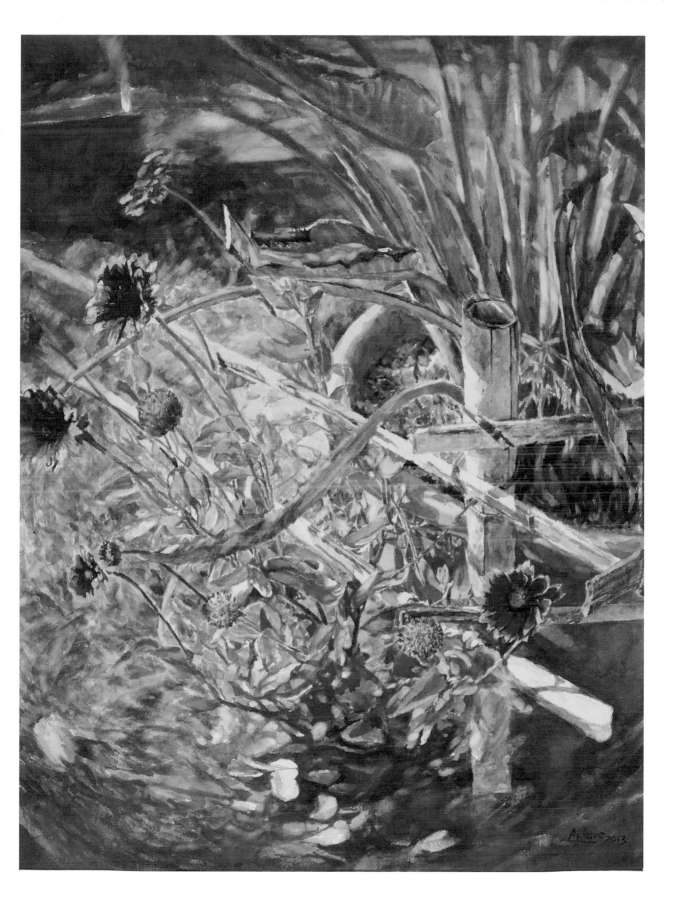

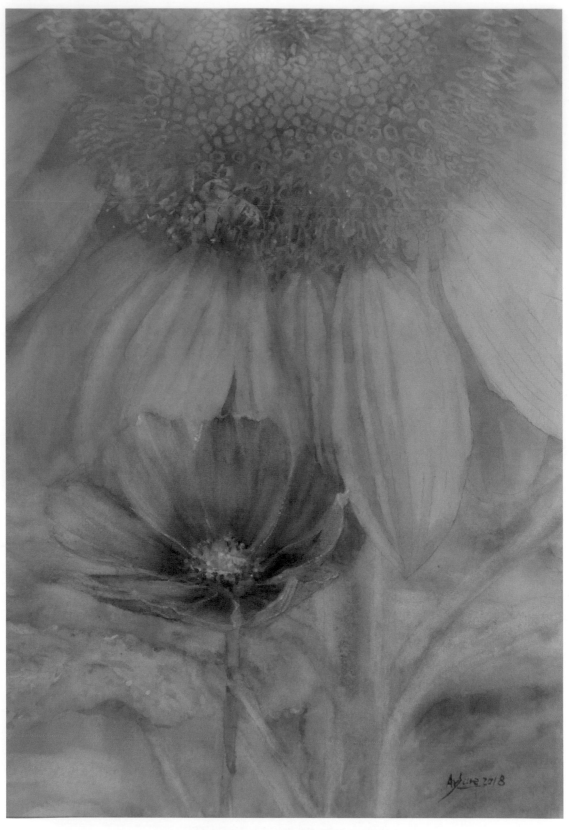

守著陽光守著你（一）　76x56cm　　2016

1
1. 向日葵與波斯菊擺放在一起，其間用一隻辛勤的蜜蜂作貫串，藉此表現花卉的多采風情…。
2. 先放大膽用黃色系渲染背景。

2
渲染背景多次後，再將蜜蜂逐漸勾勒出。

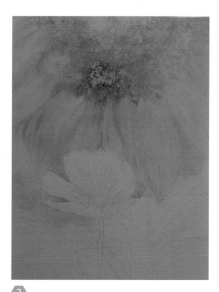

3
以波斯菊為中心點，採取由上逐漸往下的順序，慢慢地將向日葵和蜜蜂的關係描繪出來。

4
以波斯菊為中心點，在描繪向日葵和蜜蜂時，須注意中心點的波斯菊，要小心需留白且勿過於雕琢。

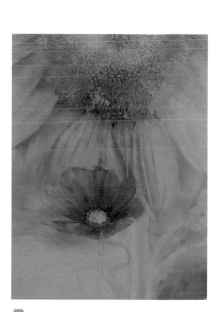

5
迨背景大致處理完成後，著手處理波斯菊，先渲染花的藍紫底色，這時要注意花與背景間的關係，花外形的底色部分讓他染出外形，部分則未染出外形，呈現他們之間的關係好像既分離又相連的感受。波斯菊後的背景則用淡藍、淡紫、綠輕輕的淡染。

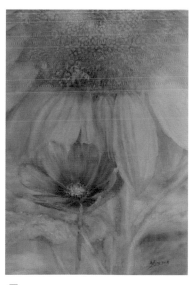

6
當整體接近完成時，視實際需要（當下的感覺），打溼部分再染色，用海綿及大排筆將花與背景的關係，再重新調整一次，必要時，在中心視覺焦點處的花，更加強調它的質感、立體、光源等，使整體呈現出既統一又有些許變化之感的氛圍。

1972~

曾己議

國立師大美術研究所碩士
新北市新莊高中美術老師
台灣國際水彩畫協會　會員
中華亞太水彩藝術協會理事

花卉：在燦爛繽紛的季節，心靈所要求的一份真實與自然。

水彩：可呈現出多樣的輕快與流暢的畫面，最迷人的地方。

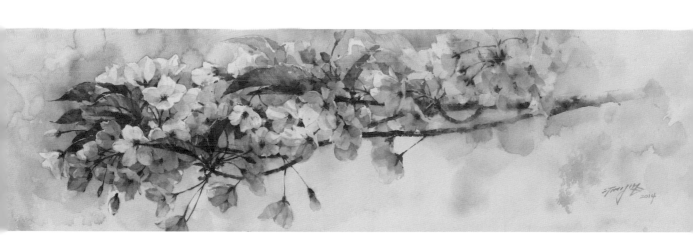

春　　22x79cm　　2014

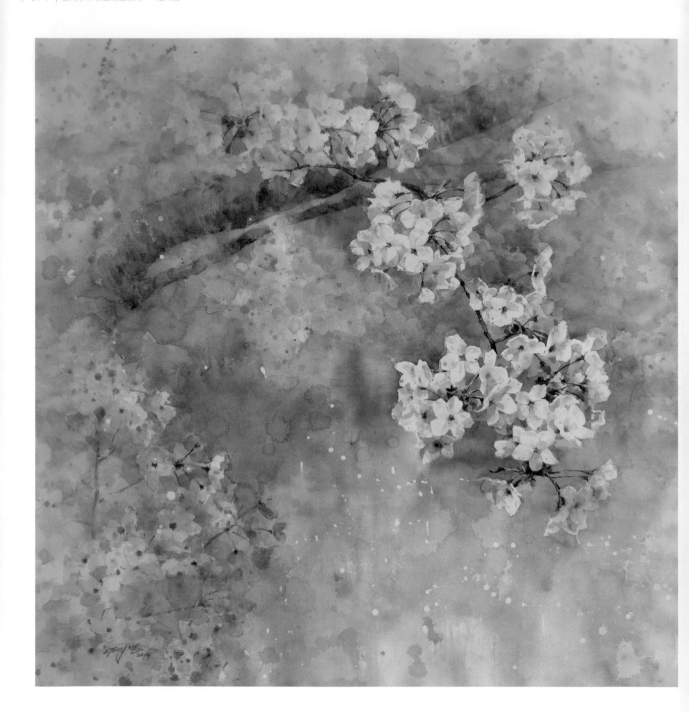

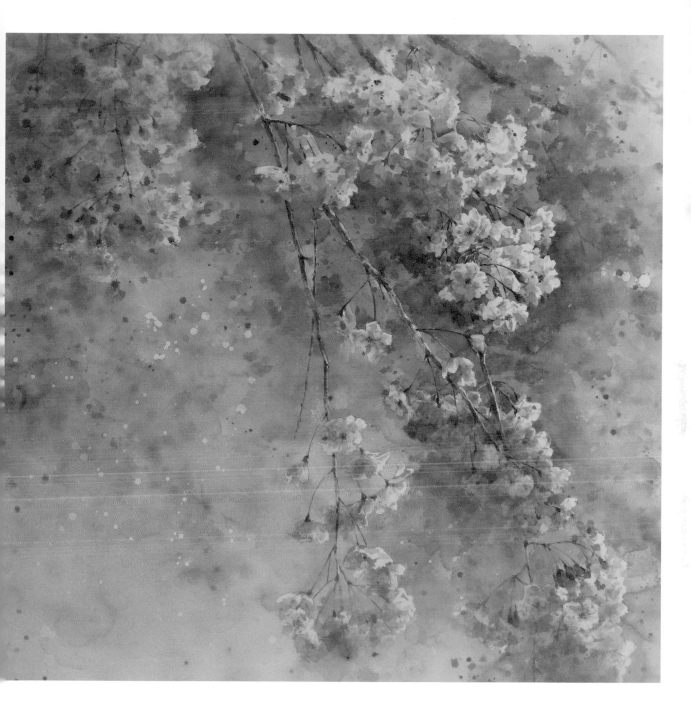

櫻　90x90cm　2014　（兩件聯作）

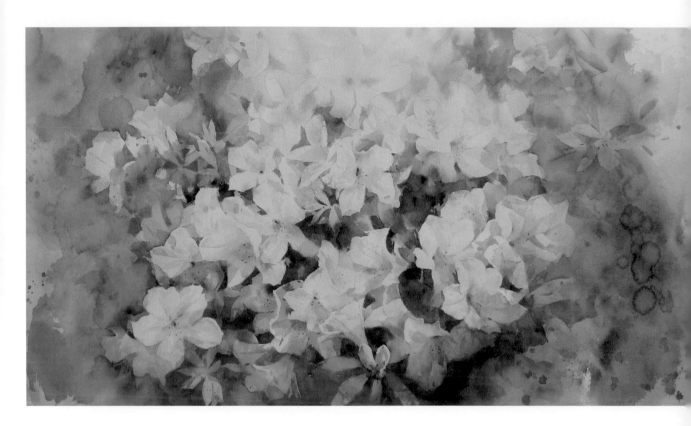

綻　65x114cm　2014（三件聯作，續下頁）

綻　65x114cm　2014（三件聯作，續上頁）

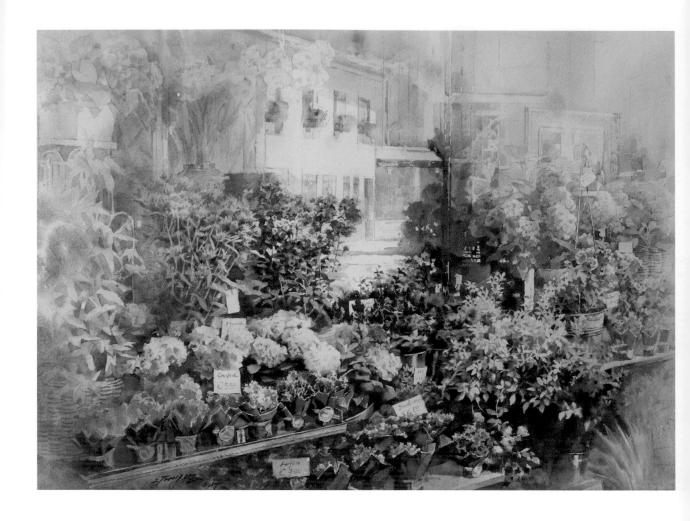

戀紫　57x76cm　2017

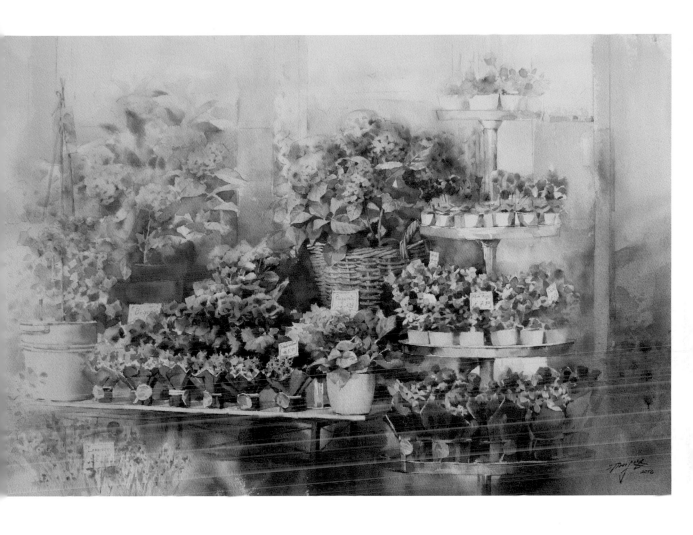

嫣紅　　57x76cm　　2018

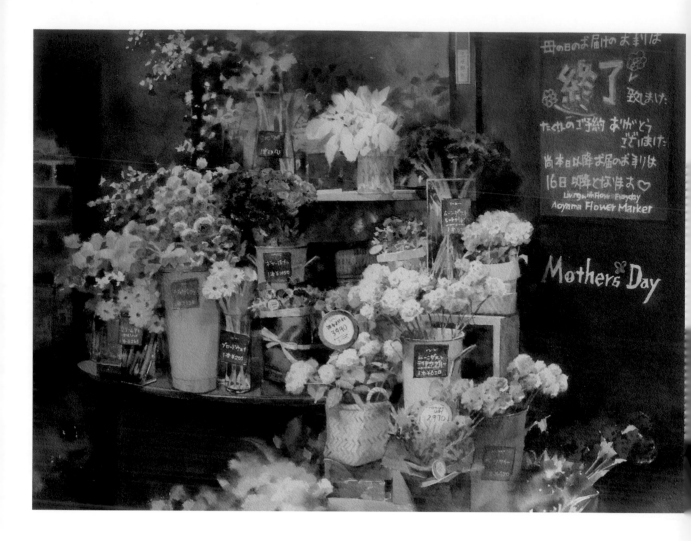

五月　57x76cm　2018

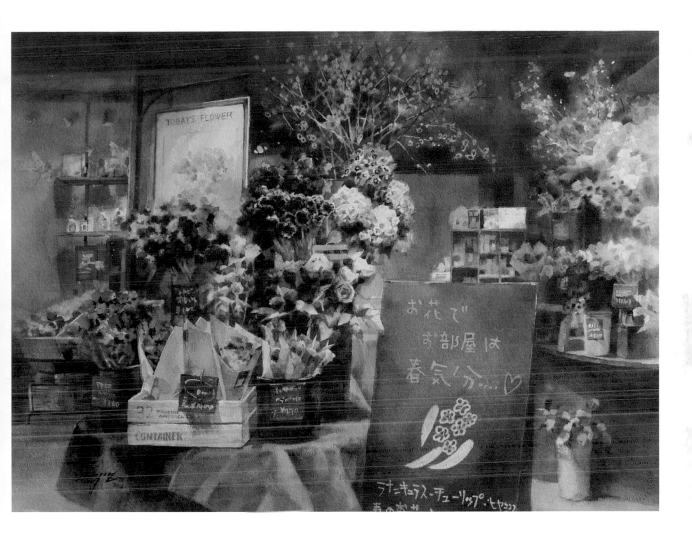

春分　57x76cm　2018

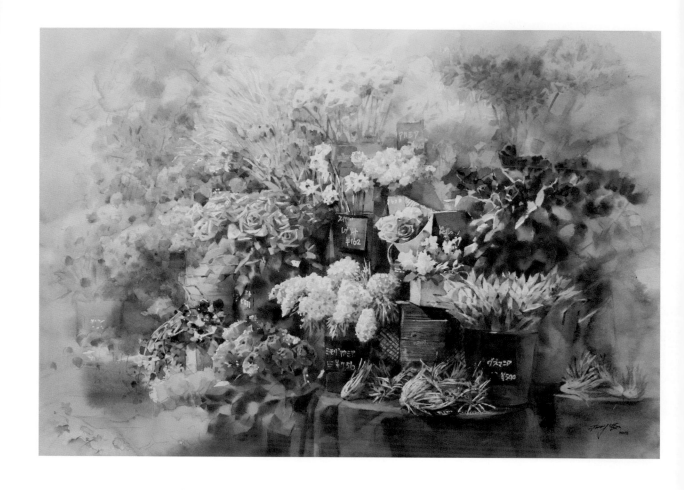

銘黃　57x76cm　2018

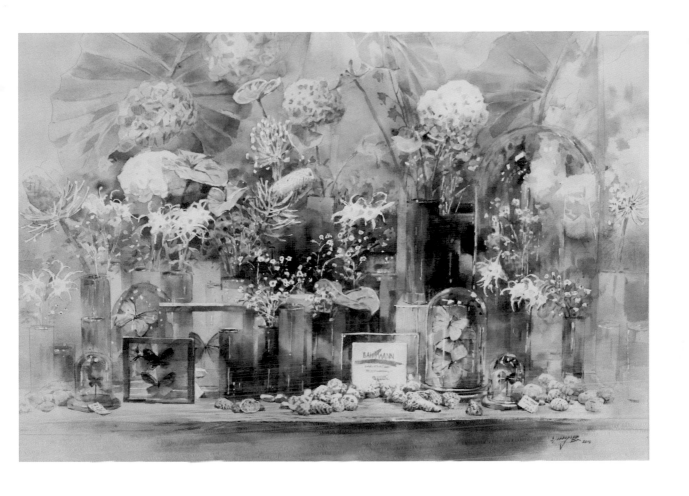

湛藍　57x76cm　2018

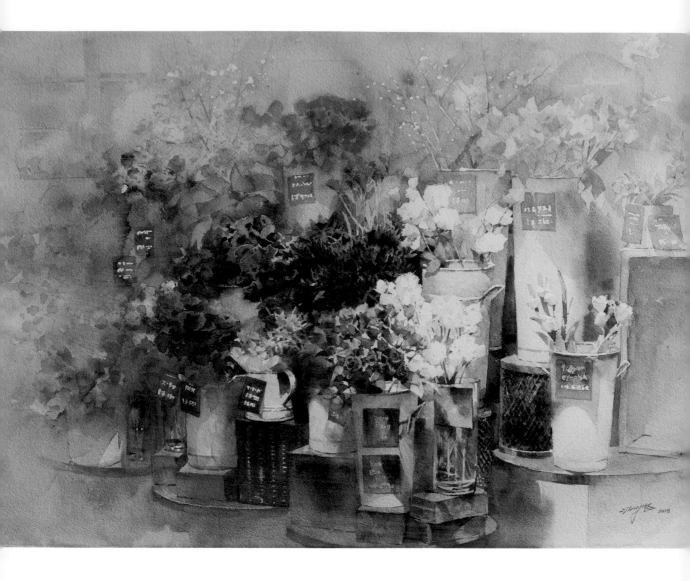

溫雅　57x76cm　2018

1 刷上一層清水，以方便做底色的渲染，當底色乾了以後，先處理中心部分。

2 處理各局部的細節，用重疊的方法堆疊層次後，更細緻地處理其色彩變化。

3 處理畫面四周時保留最初的底色和渲染效果。

4 以「中心對比強，四周對比弱」的大原則完成幫體畫面後，接著描繪背景細部。

5 再度局部染色，讓主景畫面更加聚焦，增加畫面空間感，完成作品。

作品局部。

1975~

古雅仁

1999　第 47 屆中部美展油畫第一名

2010　榮獲教育部社區大學優質課程獎

2015　台北市教育局成人教學楷模獎

2018　國際 IWS x Paul Rubens 魯本斯水彩封面榮譽獎

2018　牡丹花水彩作品，登上法國水彩雜誌 THE ART OF WATERCLCUR 第 30 期

2018　牡丹花油畫作品，參加日本第 56 回全日展於日本東京都美術館

2018　牡丹花水彩作品獲選參加 IWS 祕魯水彩展

2018　牡丹花水彩作品獲選參加 IWS 馬來西亞水彩展

2018　榮獲美國藝術卓越大賽榮譽獎，刊登於 southwest art 藝術雜誌

2018-9　獲選參加義大利 Fabriano 法布里亞諾及 Urbinoin 烏日比諾水彩藝術節

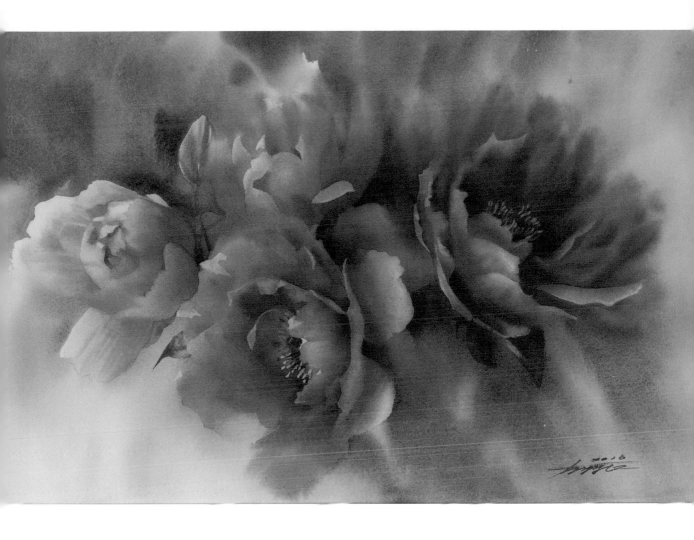

綻放　39.4x54cm　2016

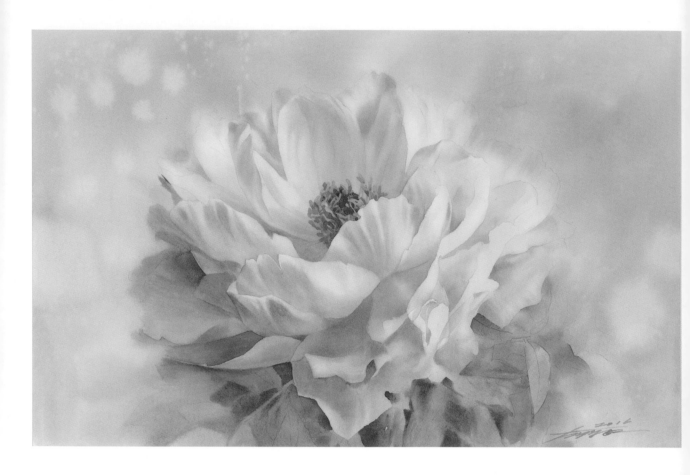

一花一世界，一葉一如來，一朵花就像一個生命的歷程，含苞待放時羞澀的模樣令人感到一種美，百花齊放的璀璨也令人感到嚮往，晨間陽光灑落花朵的時刻，讓人感覺到無限的光明以及希望，花卉的題材一直令人能夠有許多的感悟，就如同水彩這個媒材本身的特性相似，由濕到乾之中追求剎那即為永恆的悸動。

就水彩而言，必須透過水將色彩加以詮釋而表現，所以經常會因為水份、濃度、時間、等因素的變化，而有許多不可控制的偶然性，由於這樣的不可控制性，也讓筆者體會到必須學會捨已從人，由水的特性去了解水彩，進而配合水彩的變化，才能夠將水彩的特殊氣質表現出來，在水彩的創作中筆者鍾情於濕中濕 (wet in wet) 的水份的變化與暈染，在畫面中那樣的暈染與模糊，充滿詩意與虛實的意境，讓人可以放鬆，可以呼吸，相對應於畫面的焦點，更能夠表現出，意在弦外餘音繚繞的美感。

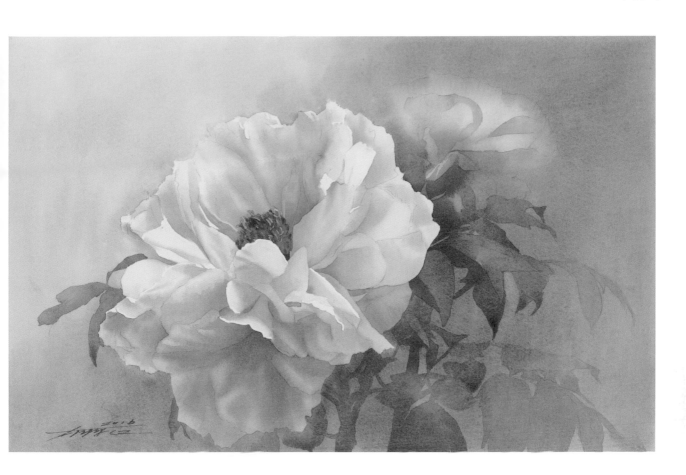

（左）天衣牡丹　39.4x54cm　2016
（右）　依偎　　39.4x54cm　2016

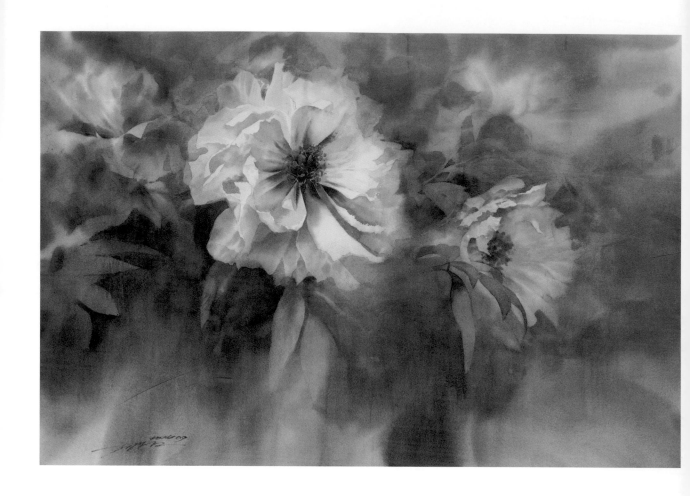

幽邃謐靜　78.5x54.5cm　2015

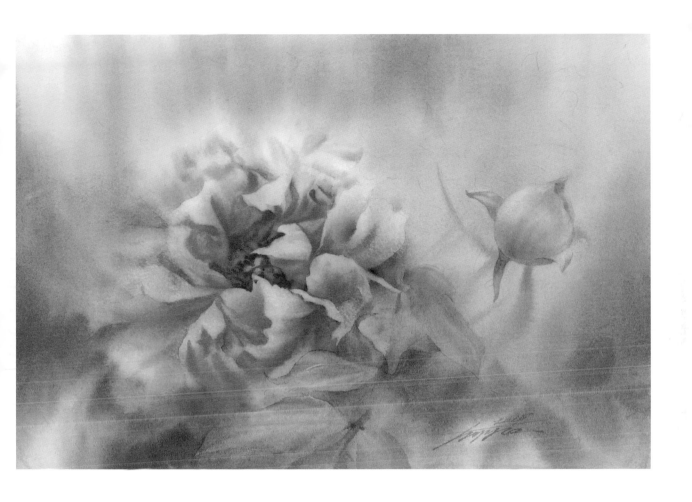

花舞生姿　　27.2x39.4cm　　2016

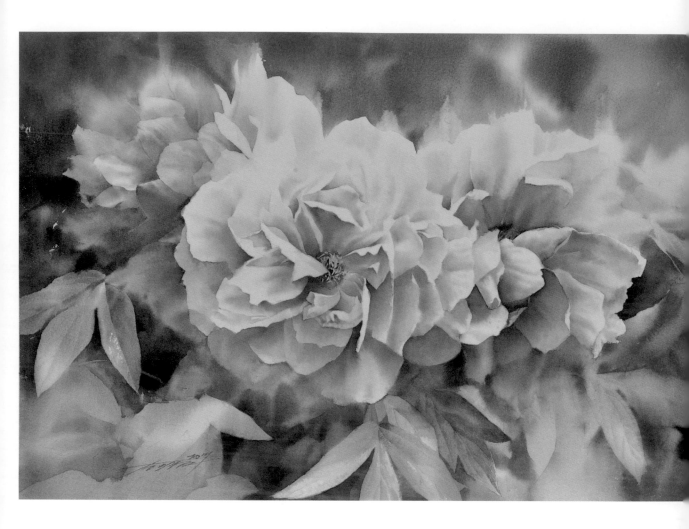

春暖花開　56x38cm　2018

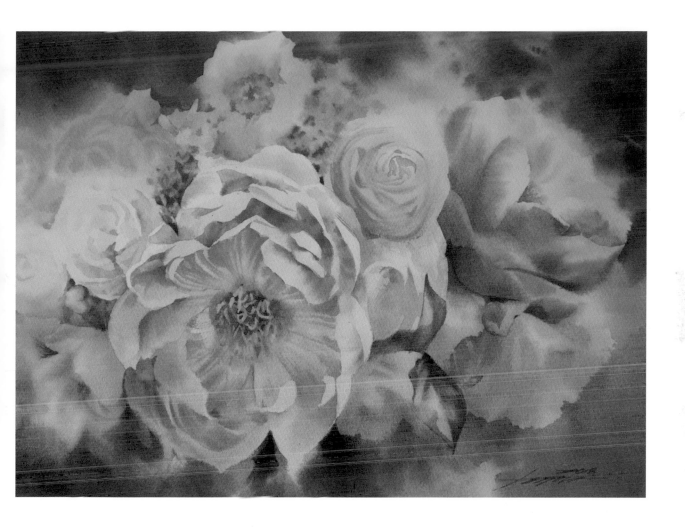

Great Time 38x56cm 2018

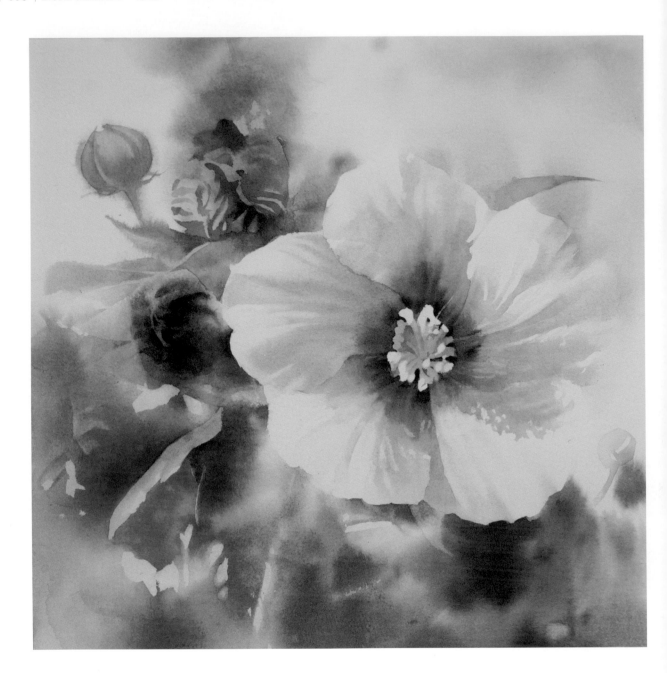

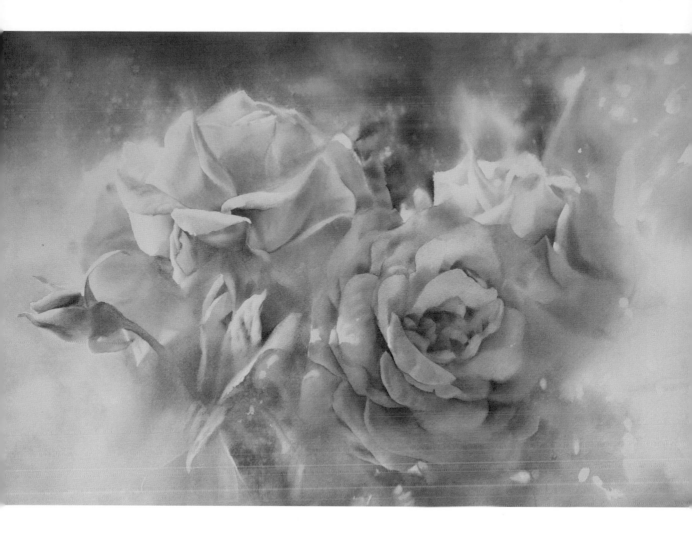

（左）　遠山芙蓉　　30x30cm　　2019
（右）　陽光與未來　　39.4x54cm　　2019

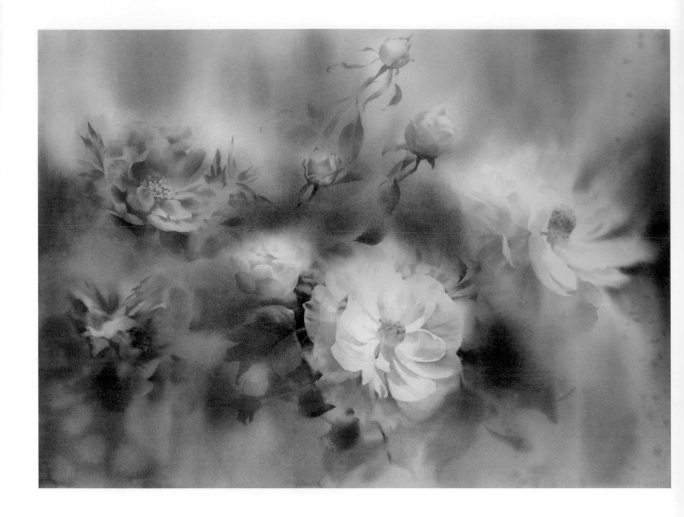

（左）醉　　染　54.5x78.6cm　2018
（右）花團錦簇　54.5x78.6cm　2018

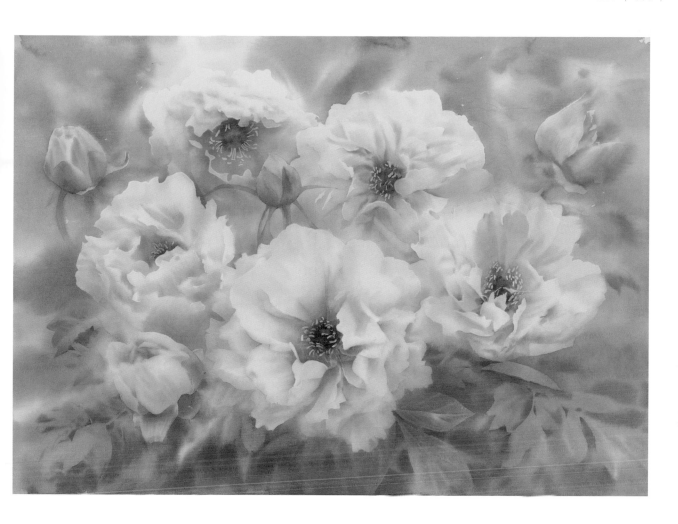

花卉的題材眾多，筆者較多以牡丹作為表現的
對象，是因為長期對牡丹花的觀察與寫生，體
會到每一朵牡丹花都有獨特的氣質，所以也是
透過水彩的表現，為牡丹花留下一幅幅的肖像
畫，有時表現花冠群倫的花王構圖，也有如同
親人互相依偎的表現方式，更有代表全家團圓
和樂的全家福構圖，對於筆者而言每一幅花卉
作品，都是一個美好當下，也將這樣的美好信
念，透過作品傳播給更多的人。

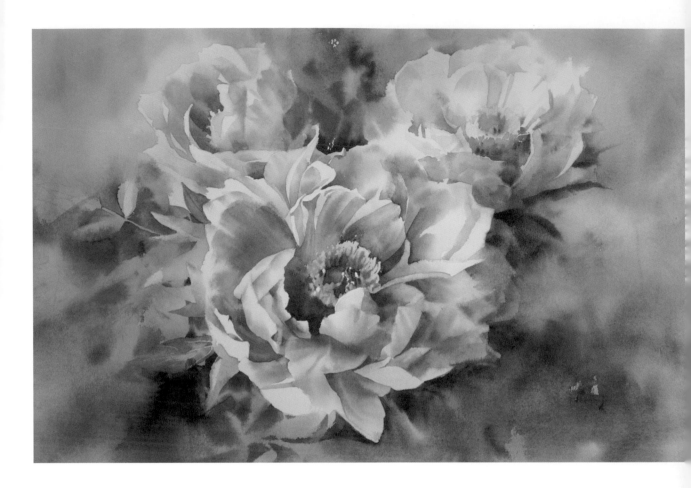

Spring Blossoms　38x56cm　2018

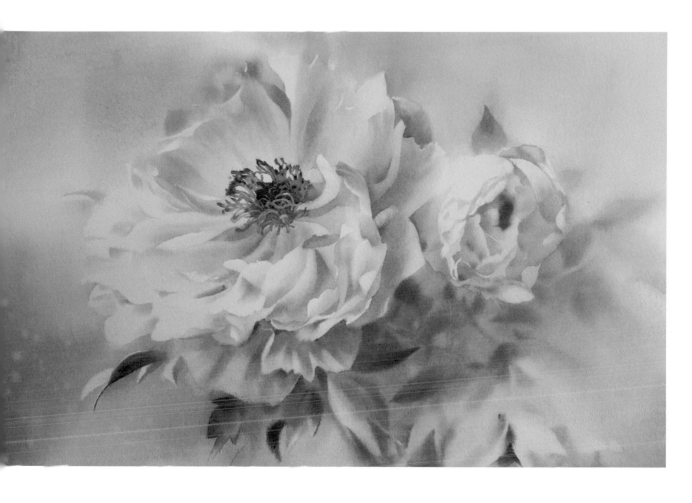

駐春　38x56cm　2019

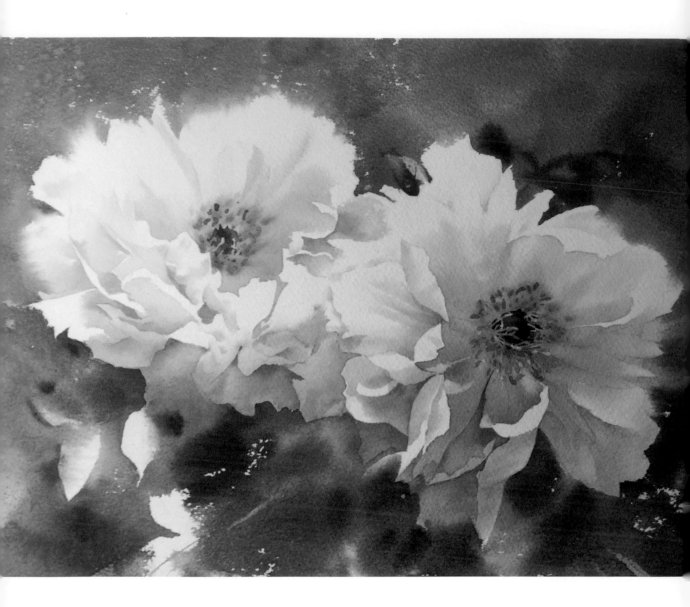

風和日麗　28x38cm　2018

1 以簡練而流暢的筆觸，表現鉛筆稿的流動感。

2 筆者喜愛水彩特有的暈染與朦朧之美，用於表現花卉的表現更有詩意。用排筆將畫面全部打溼，用淡淡的色彩，讓顏料自由的流動，做初步的氣氛渲染，這個時候只需要注意，簡化細節，掌握整體的動勢。

3 於畫面水份尚未乾前，增加亮面與亮灰的層次變化，以及花朵賓主間的強弱虛實的關係。

4 這時候開始處理一點背景，注意花形的表現及立體感，勿做太多的細節描繪，要由整體去感覺色塊與佈局，要以大看小，才不會見樹不見林。

5 增加背景的層以烘托主題，並經營視覺導引向外伸展，保持畫面水分流動的自由與暢快輕鬆灑脫的筆調，以及主題的節奏強弱，保持一開始作品感動的原點。

6 最後做重點的局部加強，調節畫面平衡關係，每個地方的色彩強度，色彩面積都要有變化，只有強化視覺焦點的特徵，暗示性的表現才有魅力，如何達到沒有畫，但是感覺有，的暗示與隱喻的繪畫表現。

1978~

黃國記

國立台東師範學院美勞教育學系畢業

現職
藝術創作者

展歷
2019 義大利 FabrianoinAcquarello 水彩嘉年華現場展出
2019 義大利烏爾比諾國際水彩節展出
2018 台灣印度水彩交流展
2018『水色』香港台灣水彩精品交流展
2018 義大利烏爾比諾國際水彩節展出
2017『水韻情緣』台灣 · 雲南水彩交流展
2017 台中國際水彩菁英展
2017『水潤 · 彩融』海峽兩岸水彩交流展
2015『故事。溫度。人』黃國記水彩個展

我特別喜愛以透明水彩來進行創作，縱使它是一個非常不好掌控的媒材，但因著它的高度變化性和可塑性，可輕快，亦可厚實；可瀟灑，也可沈穩。透過濃、淡、乾、濕的不同，以及各種技法的交互運用，讓水份與顏料在紙上相互融合作用，呈現出的特殊韻味與變化，使我深深被這媒材所吸引而沉浸在其中。

也許是在高職時期，就讀園藝科的關係，因此特別喜愛植物花卉，工作室外的陽台，佈置了一個屬於自己的秘密花園，有空間時便窩到這個小天地，澆澆水、施施肥、整枝或換盆，在每個不同的季節，會有不同植栽的花朵點綴窗外的景色，每天不斷經歷著這些花朵的綻放與凋零，因著每天觀察它們的成長與變化，與它們朝夕相處、情感上的投射，很想讓這些美好的身影變成永恆，這些植物花卉竟也成為了我筆下創作的題材。

在創作上，透過自身對這些植物花卉的觀察角度，將畫面注入自身的情感表現，透過渲染、重疊、洗白等方式，喜歡用較寫實的手法詮釋，因為比較容易讓人明白，傳達也很直接，不需透過太多的文字或說明，讓觀賞者面對畫面就能夠有很直接的領受，並透過反覆多次罩染的方式，嘗試並且期待在輕快與厚實這兩者之間，能在這水性媒材上取得一個協調和平衡。

扶桑　29.5x55cm　2018

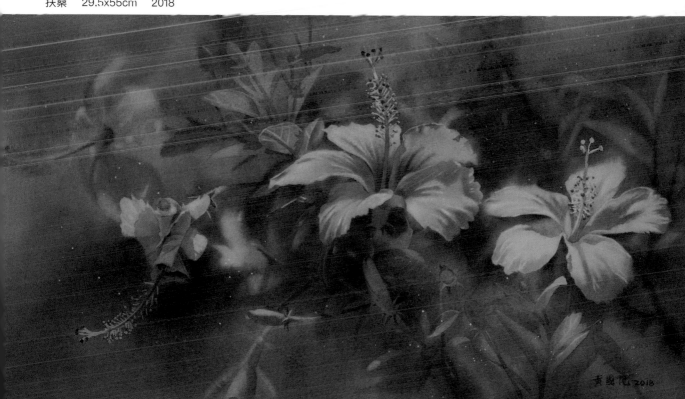

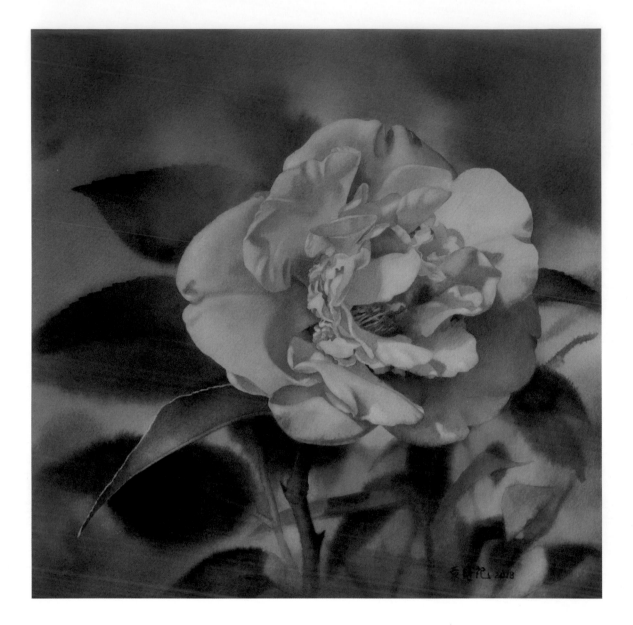

（左）山茶花 2　39.5x39.5cm　2018
（右）山茶花　55x39cm　2018

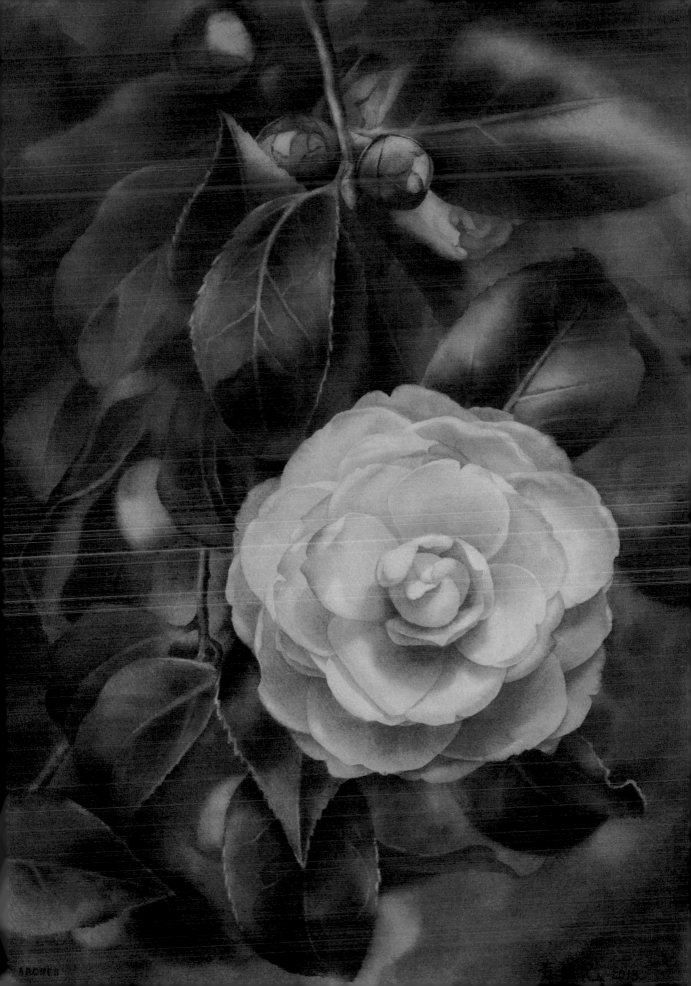

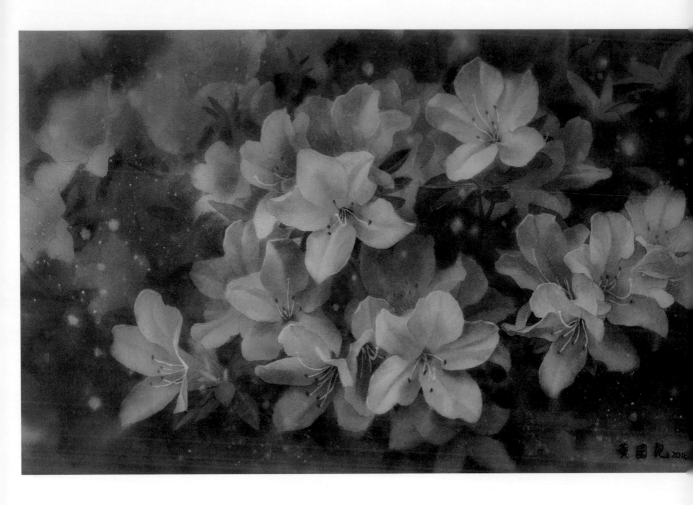

杜鵑花 2　36x55cm　2018

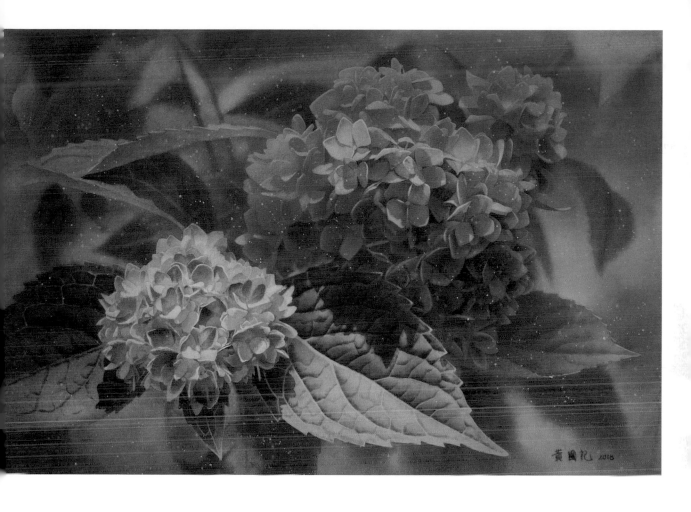

無盡夏　38x56cm　2018

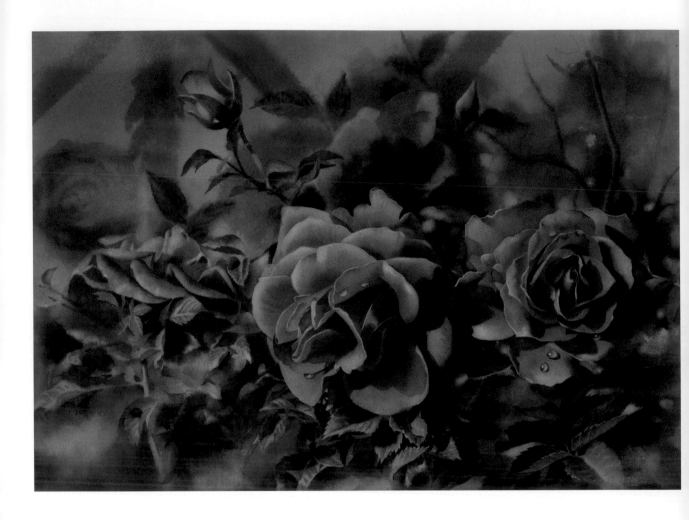

月季　39x55cm　2018

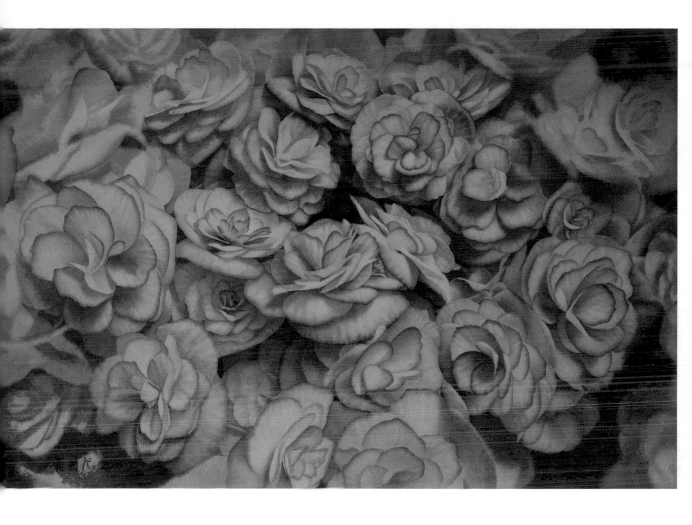

粉紅浪漫　38x56cm　2016

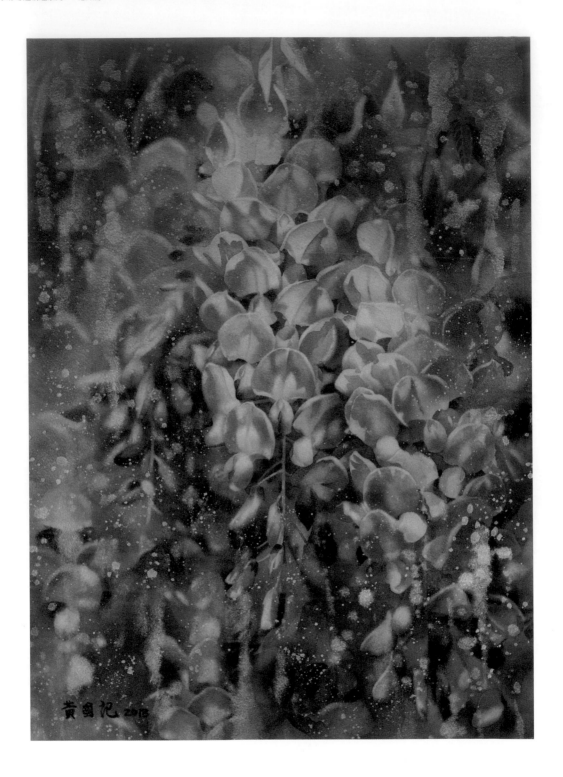

（左）紫藤2　55x39cm　2018
（右）紫藤　55x29.5cm　2018

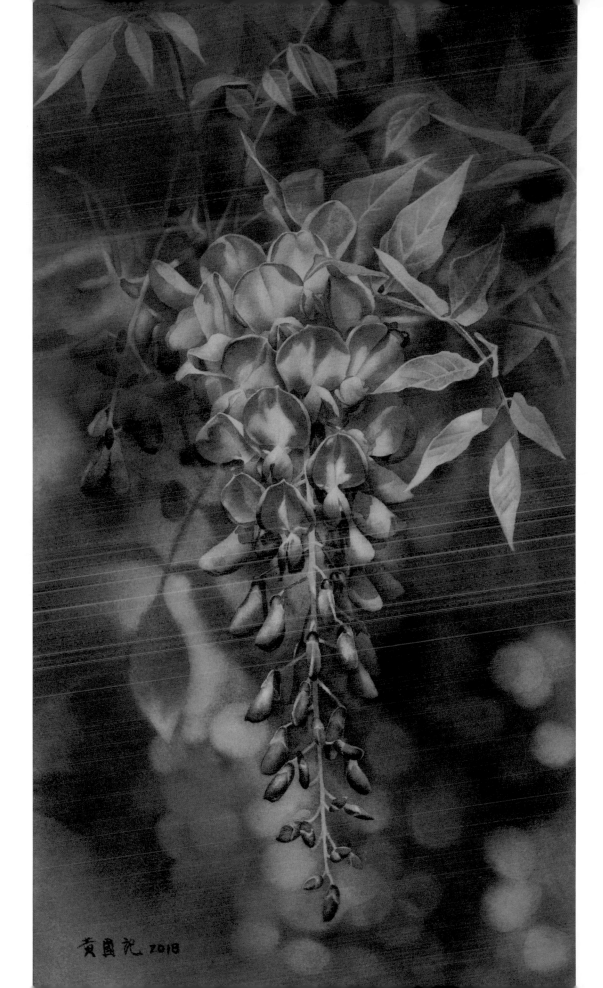
黃國元 2018

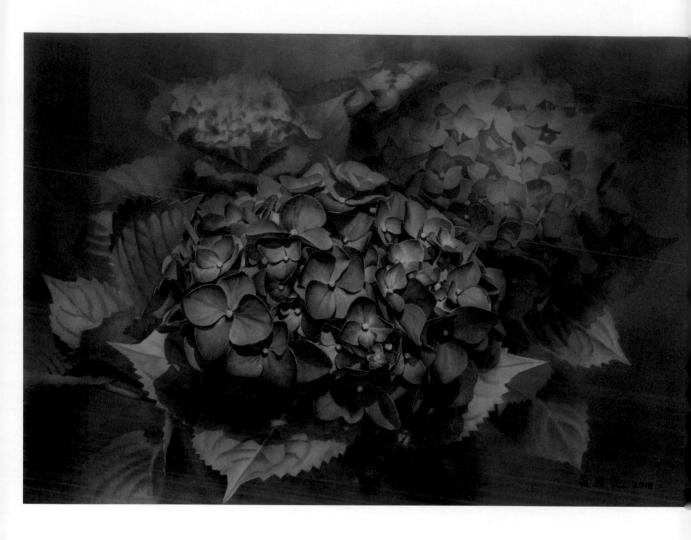

繡球花 2　39x55cm　2018

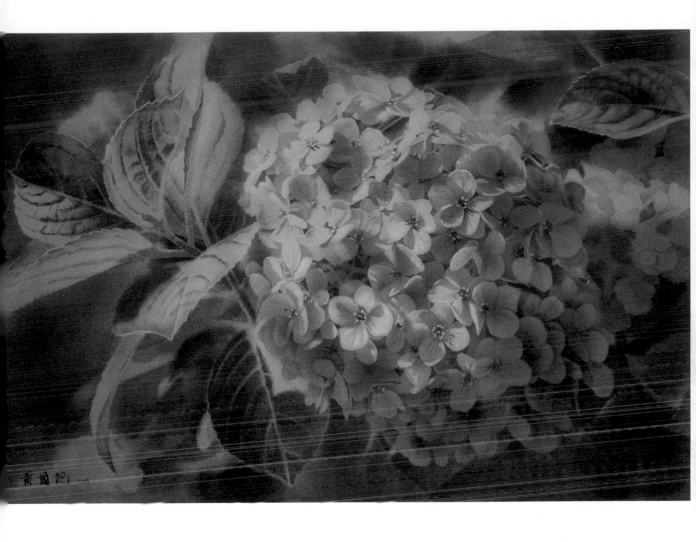

繡球花　38x56cm　2019

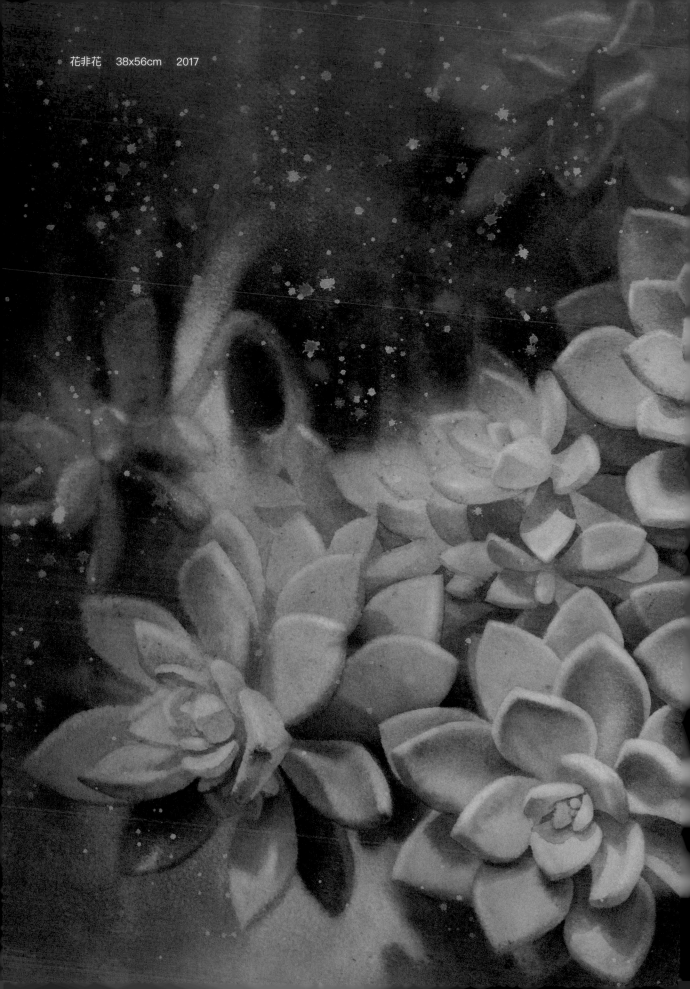

花非花　38x56cm　2017

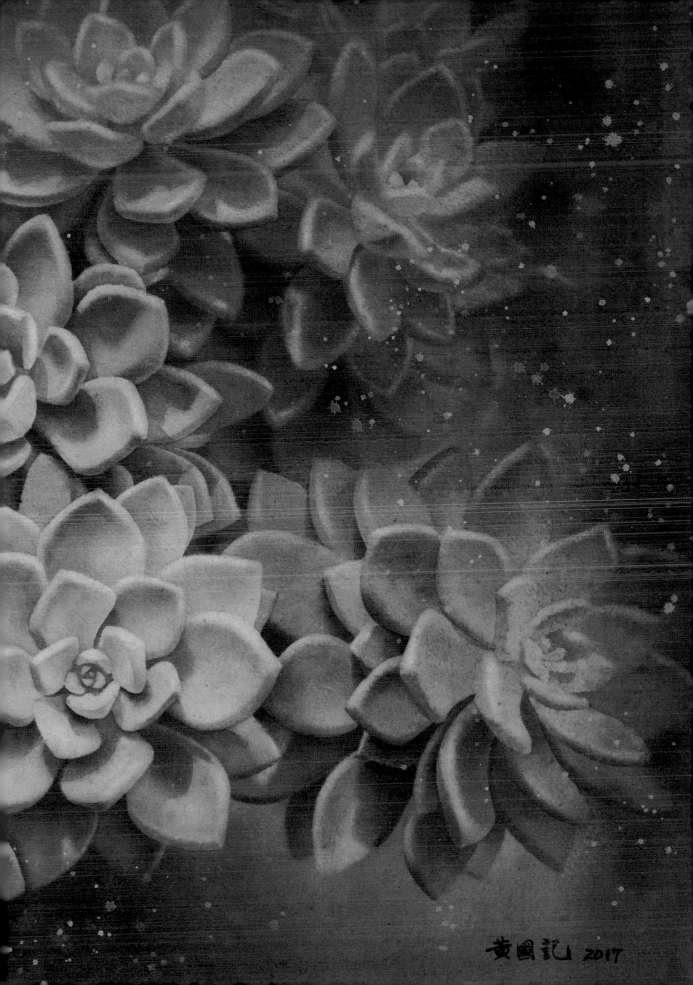

黄國記 2017

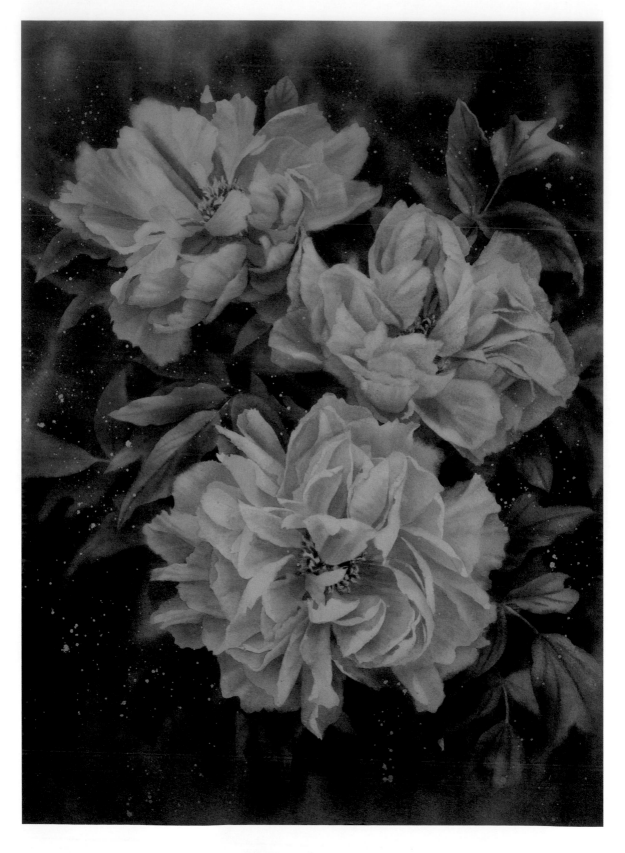

天香國色　55x39cm　2018

1 將高光及細節處，先行以留白膠覆蓋，再以藍紫、群青、黃綠、凡戴克綠……等色相渲染底色。

2 先將主體花的部份以局部渲染、重疊、洗白等手法，將物體之間關係分出，同一處不可琢磨太久，整顆花球反覆跳耀著進行。

3 整張紙噴水打濕，以群青、薰衣草、胡克綠等色相罩染（視情況可吹乾之後反覆此步驟）。

4 繼續以重疊和局部渲染等方式處理葉子和背景，同時注意花、葉和背景之間的關係。

5 反覆 2、3、4 的步驟，並逐漸增加細節。

6 整個畫面做最後整理，完成。

局部特寫。

1979~

林維新

1979　出生於台北
2003　作品【整個世紀最淒涼的青春】【巢歌】獲國立歷史博物館 典藏
2004　第 57 屆、58 屆全省美展水彩類入選
2008　獲邀台灣當代水彩大展
2013　土耳其世界青年水彩大賽獲入圍前十名
2015　法國國際水彩雜誌 (The Art of Watercolour) 六頁篇幅專訪
2015　希臘國際水彩沙龍邀請展 (Watercolor Salon of Thessalonikii, Greece.)
2015　入圍 IWS 塞爾維亞、墨西哥、西班牙世界水彩展
2016　香港 IWS 世界水彩大賽 前 20 名 優秀賞
2017　第二屆越南國際水彩大展受邀參展與開幕示範

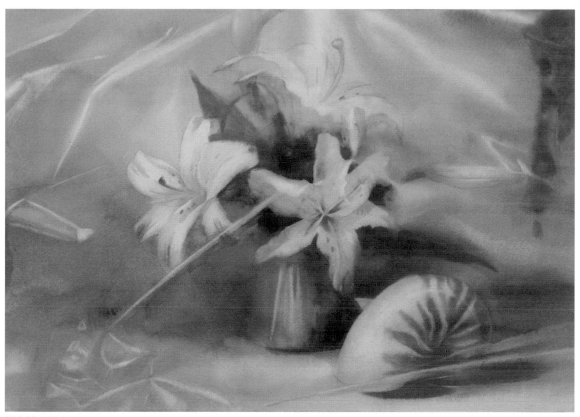

僅存的一點白　35x58cm　2015

花繪創作一直以來是古今中外不少畫家趨之若鶩的題材，所以早期對我而言，我是偏向"排斥"的，原因無他，而是這種太大眾的題材作品往往缺少特殊性，更難以表現畫家之間的差異。而近期，因為教學與創作題材需求，接觸這種題材後，才發現他的無窮"潛力"。

以題材而言，可以搭配靜物與風景、甚至人物，適合練習也適合創作！
以文化內涵而言，花卉所能傳達的花語眾多內涵，相信是沒有任何題材可以比擬的；以構圖而言，花卉比起一般的風景，更能方便創作者掌控與依需求調整。總之，花卉有太多太多的美好之處，真的太值得探索了！ 真的讓人情不自禁的一股腦陷入了這個題材裡啊。

而我自己早期雖然較少描繪花卉題材，但對於乾燥的花卉倒是一直有股特殊情感，比起鮮花，乾燥花往往更能代表"永恆"與不變的真實，滄桑感更是適合我的作品色調，所以，適合乾燥的"星辰"之類的花卉就常出現在我早期的作品中。

近期，我會先探討花卉的質感、顏色與形狀，適合的筆型筆法，再將其分別安排在創作與教學裡，櫻花、海棠、木棉、繡球、向日葵......，台灣有幸多產花卉，如果說藝術家的工作就是感受美好、再創美好的事物給世人，那，花卉的世界，值得每個藝術家與觀者去深深感受。

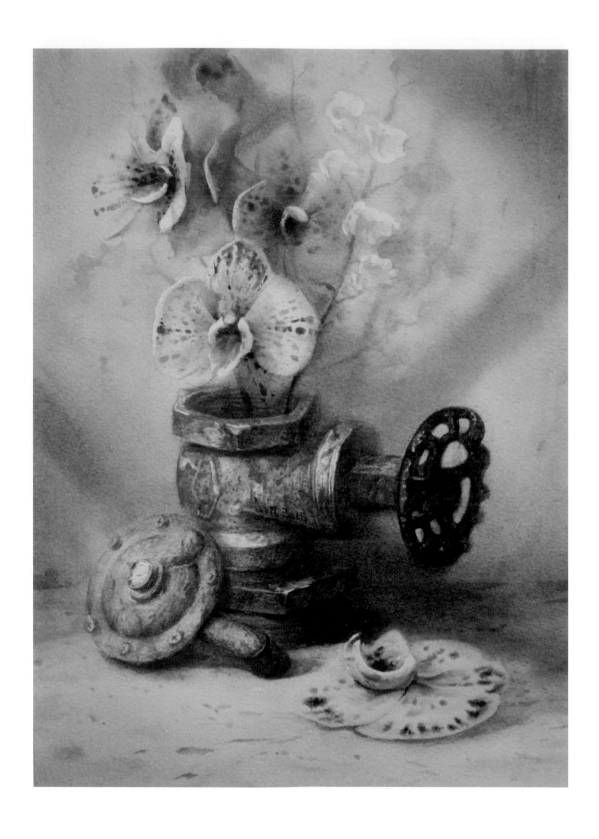

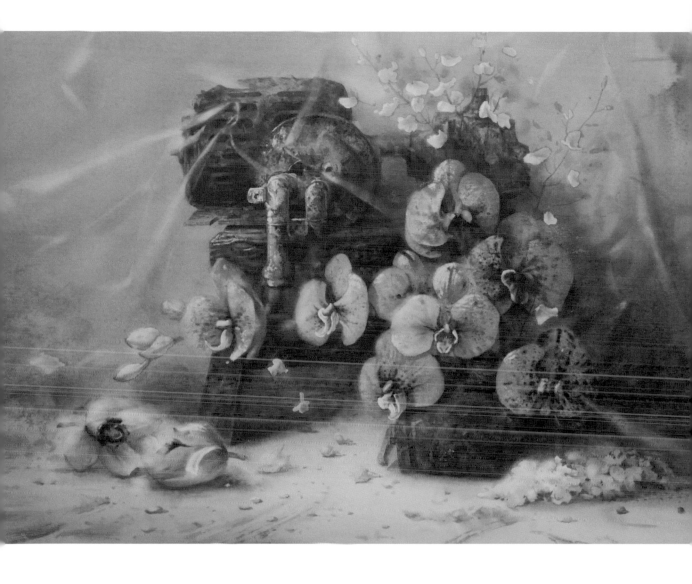

（左）　光變成了一幅畫　　　　　30x40cm　2017
（入圍 IWS 西班牙國際水彩展）

（右）斑駁的蘭 Mottled Orchid　50x70cm　2017

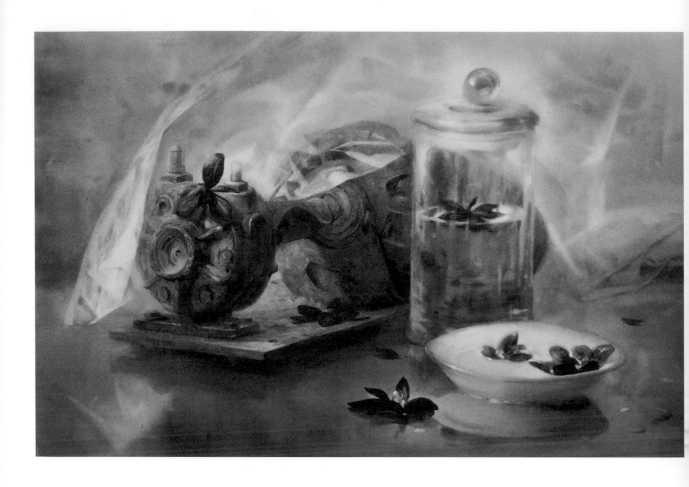

水拓千代蘭　56x38cm　2015

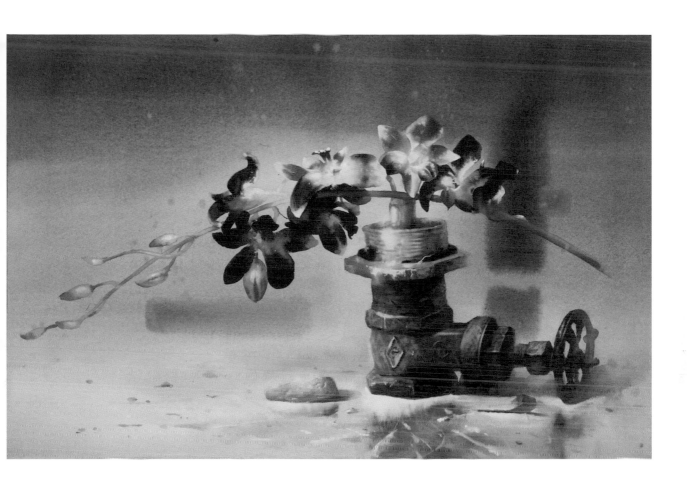

半透明的香檳藍　35x56cm　2016
2018 孟加拉國際水彩大賽靜物組第二名

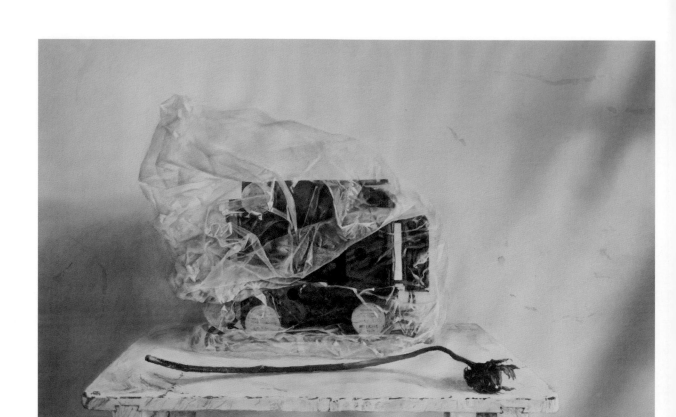

靜靜的躺在你身邊　76x116cm　2002

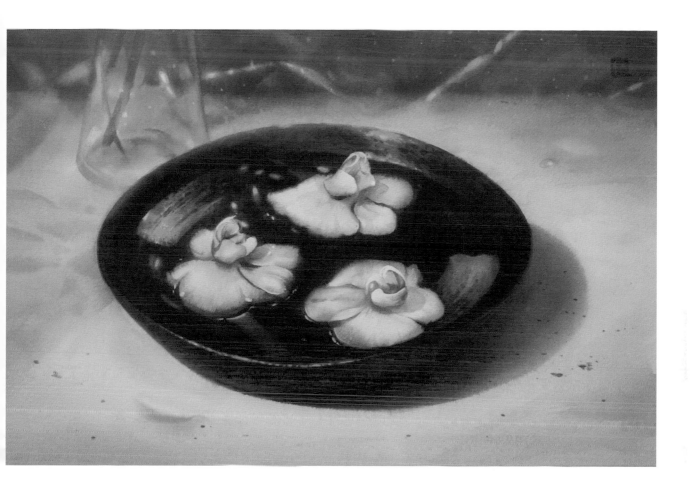

陽光灑落小池塘　35x56cm　2015

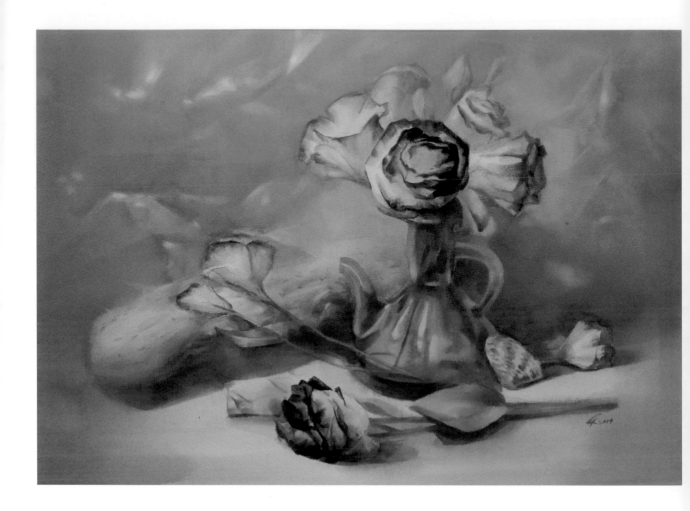

（左）輕輕半透明　36x54cm　2016
（右）相　　依　37x27cm　2016

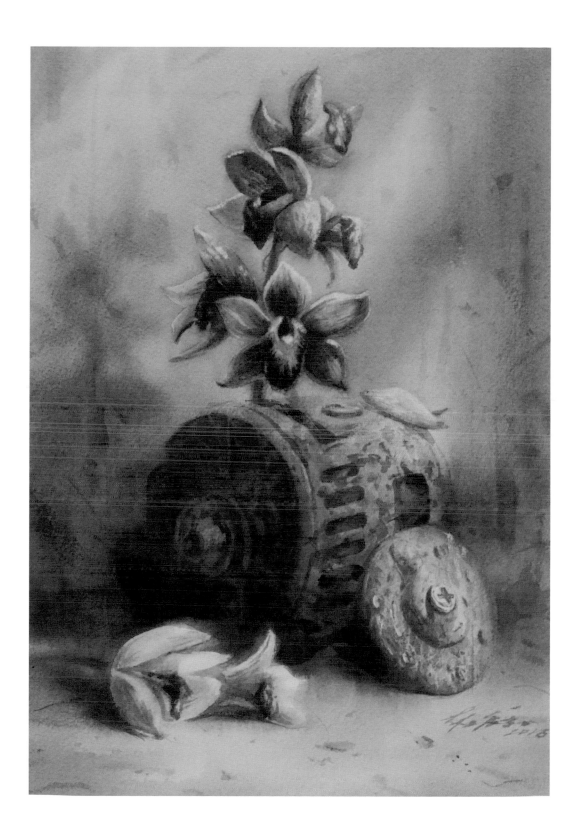

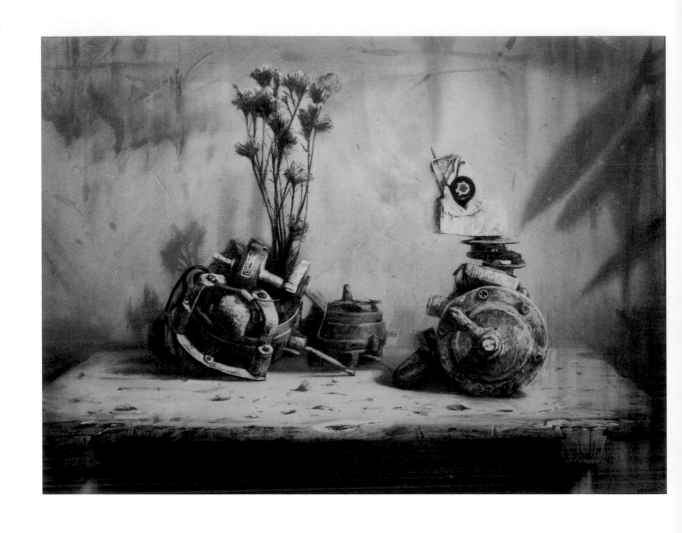

將世界上最後一束花送給你　56x76cm　2017

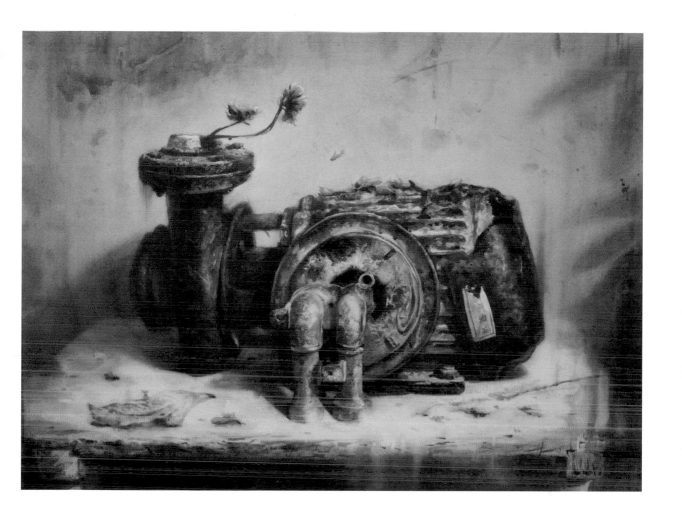

鎘黃色的雪　56x76cm　2015

（左）　黃　月　　76x56cm　2017
（右）　陰天的太陽　　35x56cm　2015

金色秋分　56x38cm　2017

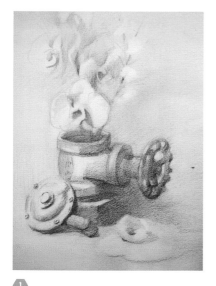

1. 輪廓，用鉛筆上明暗。

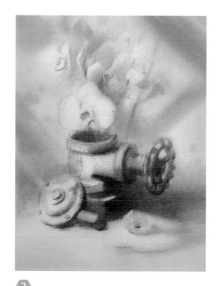

2. 上留白膠，渲染黃色調與灰色調。

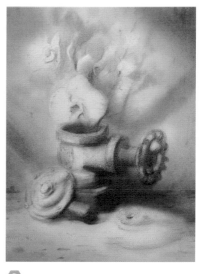

3. 待乾渲染，增加層次，中間主題部分盡量留白。

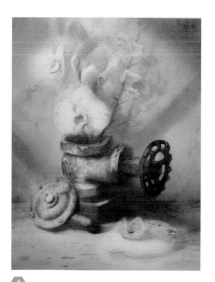

4. 稍微描寫機械與文心蘭的主題。

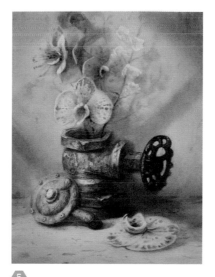

5. 局部選染、縫合粉紅色調，刻畫花朵，描寫機械部份。

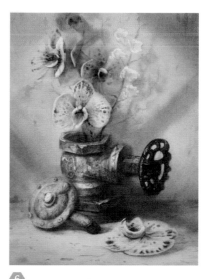

6. 再以重色刻畫花心，完成。

1955~

洪東標

臺灣師大美術系畢業 · 臺灣師大美術研究所碩士

現職
中華亞太水彩藝術協會理事長
台灣國際水彩協會常務理事
玄奘大學藝創系講座助理教授
國父紀念館中正紀念堂終生學習班水彩教師

經歷
十七屆全國美展評審委員兼評審感言撰稿人
高雄市美展、新北市美展、南投縣玉山獎、大墩美展、苗栗美展、新竹美展、礁溪美展等
評審委員

初春餘韻　　38x54cm　　2019

二月初春的武陵依然飄著梅花的香氣，不願意在大地為春大揭幕時缺席，我在粗紋的水彩紙上刷出細細的白點，加上噴灑的不透明顏料，造就風姿綽約的初春風采。

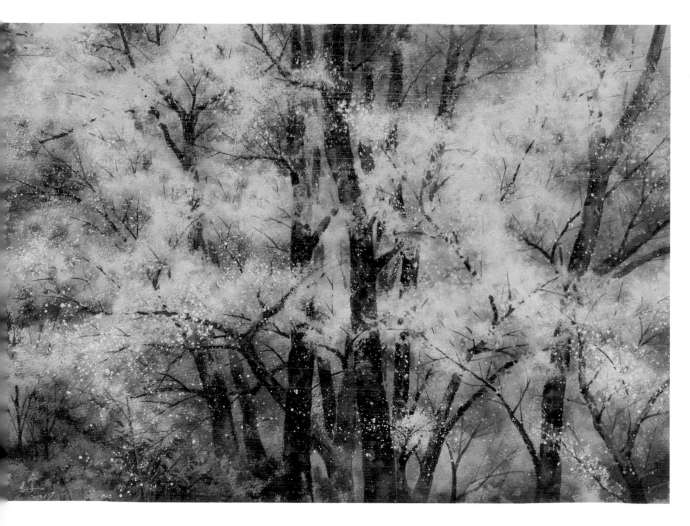

夢之蔓陀蘿　　38x54cm　　2018

在花蓮小巷中漫步，忽見極為少見的橘色
蔓陀蘿，美得讓人忘記了它可是毒性強烈
的植物，極少畫花的我都忍不住畫下它。

春日小天使　38x54cm　2018

無所不在的牽牛花，毫不客氣地在玫瑰花
架中攀爬，在新生公園玫瑰花園中小朋
友最喜歡的地方，反客為主的綻放青春。

楊美女

國立政治大學教育系畢業
國立台灣師範大學教育研究所結業
國立台灣師範大學美術系專業學分結業
國立板橋高中教師退休

展歷
2018　兩會交鋒（中華亞太水彩藝術協會及台灣國際水彩畫協會）
2017　台日水彩名家聯展 - 奇美博物館
2013　楊美女個展 -「意象風采」2013 水彩創作展
2012　楊美女個展 - 拾歲 ‧ 拾穗
2010　楊美女水彩個展 - 以愛描繪大地與生命

黃金雨　　38x56cm　　2012

黃色花海隨風搖曳，遇風時花瓣如雨般飄
落，所以又名「黃金雨」。感覺有如夢
幻般的詩情畫意，那種迷人的浪漫氣息，
真令人陶醉不已。

黃玉梅

1975 師大美術系畢業，任台北市金華國中美術老師至 2001 年退休，現專職於水彩畫創作，並受聘擔任中華亞太藝術協會副祕書長。

2018　參與大觀畫會「淡江大學文鎏藝廊」聯展，並出個人水彩畫冊
2018　台北市行天宮附設玄空圖書館藝文空間「心領意會表真情」水彩畫創作個展
2017　台北市吉林藝廊「2017 台灣水彩研究」赤裸告白 - 3 參與新書發表簽名會及聯展
2017　台北市土地銀行館前藝文走廊「彩羽翔蹤」黃玉梅水彩畫個展
2016　台北市華南銀行「觀心採繪」水彩畫個展，並出個人水彩畫冊
2011　屏東美展第四類入選獎
2010　台北市議會藝文中心「塗彩抹情」三人水彩畫創作展（第二次）
2007　獲南投縣玉山美術獎第八屆水彩類優選
2005　國立國父紀念館德明藝廊 黃玉梅水彩畫個展，並出個人水彩畫冊

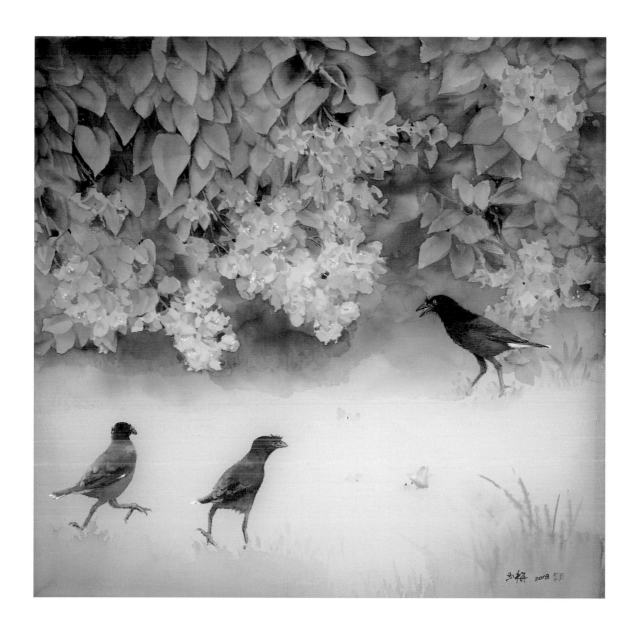

呼朋引伴花間嬉　　55x55cm　　2018

初來乍到的外來鳥兒，對還未熟識的環境，表
現得毫不生份，大伙結伴嬉鬧、覓食，對新奇
事物勇於探究，樂觀進取的態度值得學習。

伴隨　56x76cm　2016

繡球花在午時艷陽映照下，越顯得生趣盎
然，相伴悠遊的鴿侶，倒是平和自在，寧
靜的氛圍彷彿入禪得定，此時無聲勝有聲。

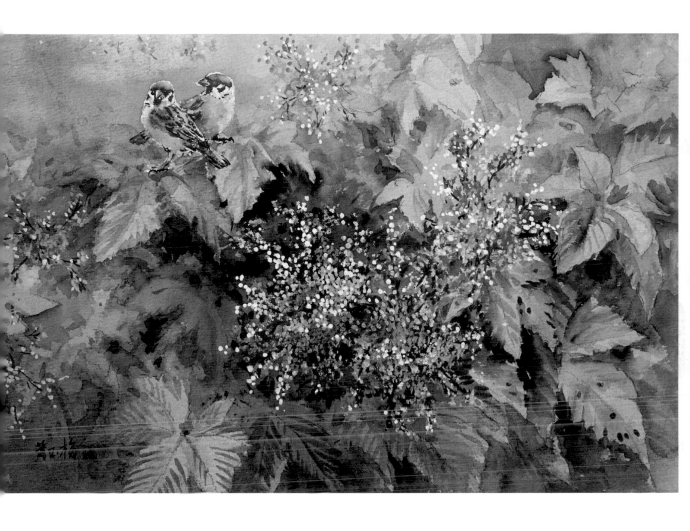

春華萌兆　38x56cm　2019
相知相惜的雀鳥，彷彿聆聽著空中飄來的藍調
曲兒，浸浴在春花燦然的意境中。此情此景怎
不叫人心曠神怡、對萬物的美好難分難捨呀！

1954~

林玉葉

國立台灣藝術學院畢業
台灣國際水彩畫協會 會員
中華亞太水彩藝術協會 準會員
台北市西畫女畫家畫會 會員

2019 掬水話娉婷女性水彩人物大展聯展
2018 台陽美展 入選
2017 土地銀行水彩畫個展　中部美展第三名
2016 台陽美展 入選　中部美展 入選、收藏獎
2015 台陽美展 水彩類銅牌獎
2014 台陽美展優選　苗栗美展優選 新北市美展入選
2013 國父紀念館水彩個展　台陽、玉山美展入選 苗栗美展佳作
2012 大墩美展入選　台陽美展入選 玉山美展入選

秋色呢喃　38x57cm　2019

花團錦簇，從複雜的花瓣中，理出花與
花的前後空間，製造實與虛的對比。

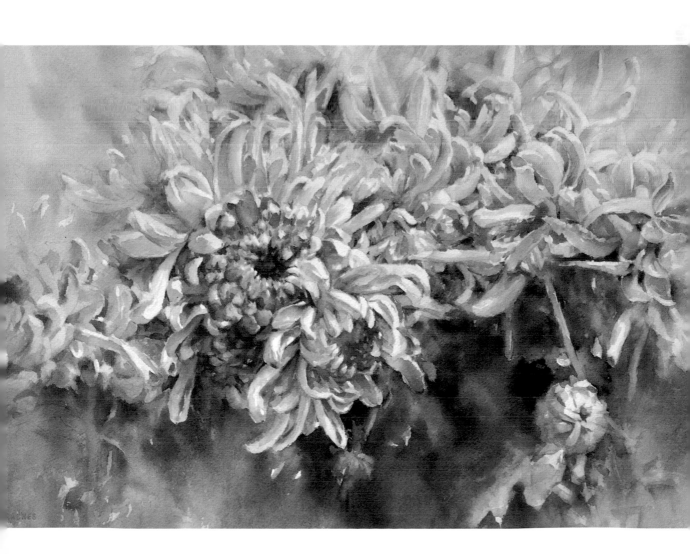

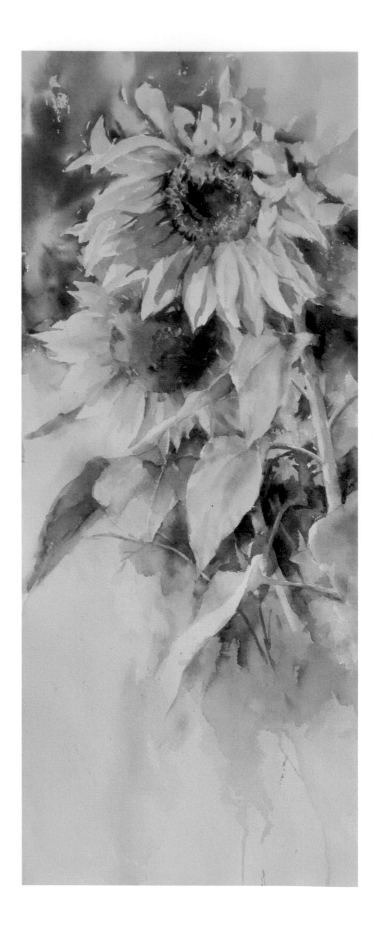

迎風　70x29cm　2017

挺立的花朵，隨風擺盪，搖曳生姿。

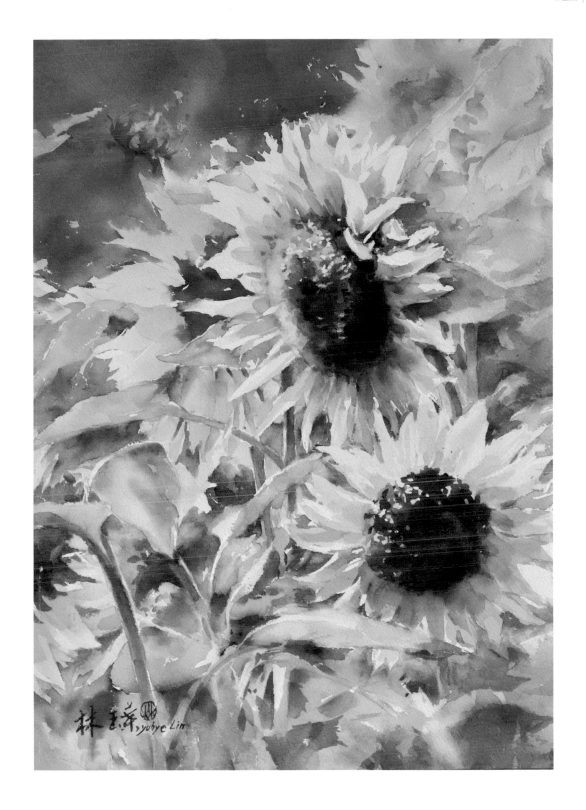

綻放　　56x40cm　　2019

陽光燦爛，園子裡的向日葵，逆著陽光，
閃爍耀眼，生氣盎然。

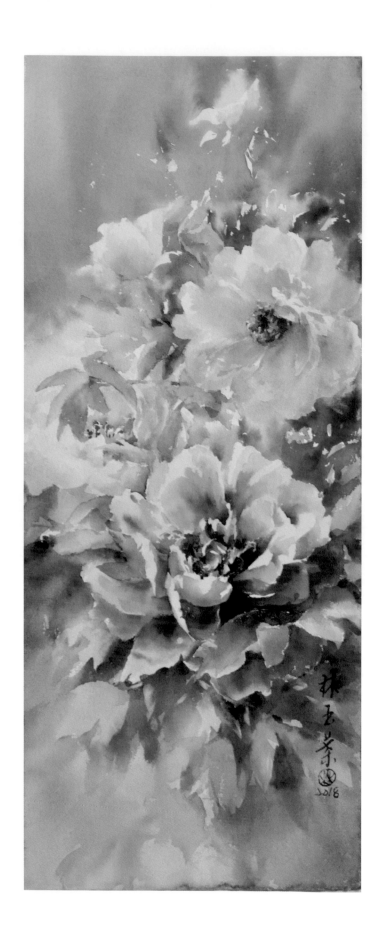

春暖花開　79x20cm　2018

「迎春」—花開富貴，生生不息。

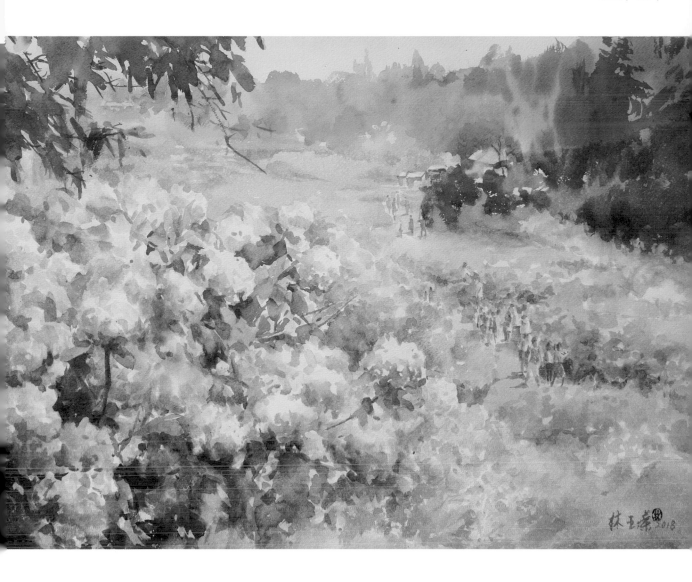

陽明夏逸　　56x76cm　　2018

陽明山的繡球花正開，滿山萬紫千紅，
在遼闊的山谷裡飄香、爭妍。

1954~

吳靜蘭

國立臺灣師範大學美術研究所碩士

台北市立啓聰學校高職美工科教師退休

臺灣水彩畫藝術協會副財務長 2018 新任理事

第 79 屆、第 80 屆、第 81 屆臺陽美展水彩類入選

2017　首次水彩個展「情寄彩滙」於國父紀念館德明藝廊暨「情寄彩滙」畫冊出版，同年
　　　11 月於行天官敦化北路圖書館

2015、2017　第七屆、第八屆世界五洲華陽獎入選、2018 得獎畫家邀請展

2014、2015　雞籠美展水彩類入選

2013　經濟部水利署台北水源特定區管理局「滴水之源，長流不息」風景寫生徵件銅牌獎

2011、2013　全國公教美展水彩類佳作

飄香　35.3x56cm　2015

蝶狀美麗的花形在水塘或河邊香味四溢，
自顧自美麗。從晨光起生意盎然展現最
美好的自己，不在意生命的長短。

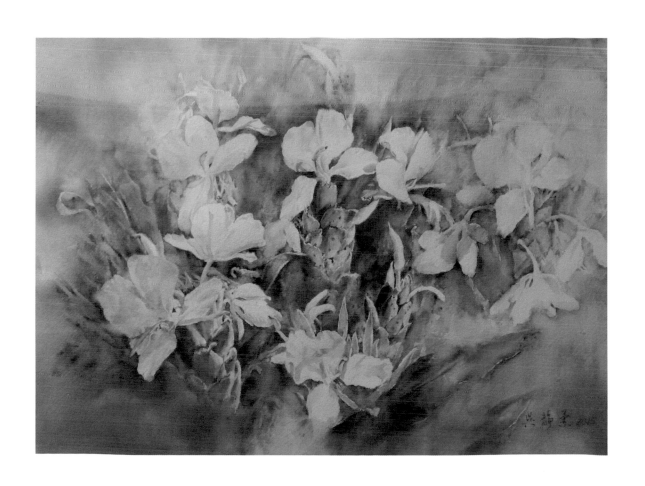

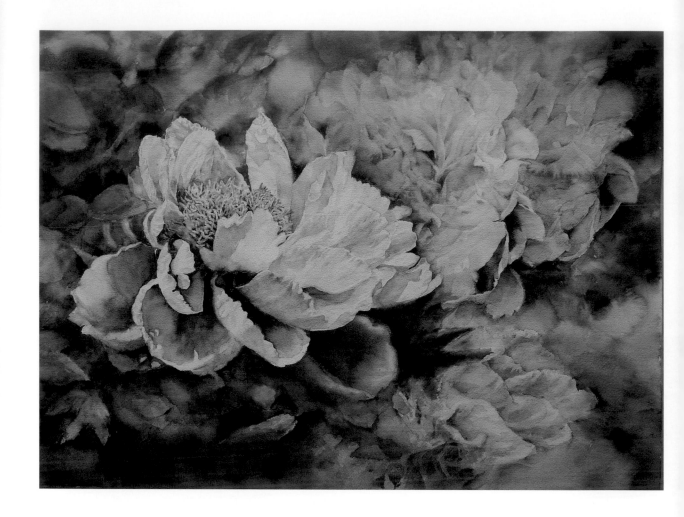

白娉婷　　56x76cm　　2018

芍藥與牡丹很類似，作者對其綽約風姿、
潔白娉婷嫋嫋一樣喜愛。以特寫方式希望
其白色美麗身影，能深刻留在觀賞者心裡。

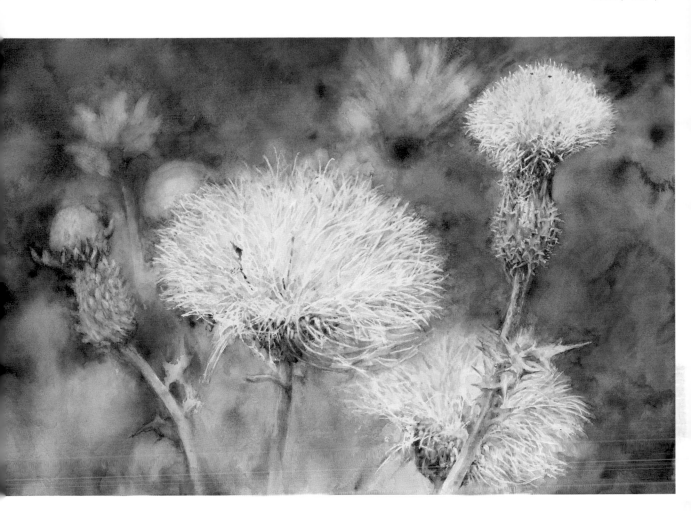

雪心飛絮　　39x55cm　　2017
白而似雪花心茸茸飛絮，隨風飛揚，不
知會落在何處延續其頑強的生命韌性。

1955~

陳仁山

清華大學化工學士
英國霍爾大學企管碩士
外商工作（台灣，新加坡，美國）

花漾　　108x79cm　　2019

為了畫「花漾」，我用了特殊紙張。初落筆上色，紙幾乎不吸水，得耐心調理到位。但隨著時間流逝，每筆水彩乾後的多彩水紋，慢慢地層層浮疊而出，像似花映水面，波樣盪漾，自是神妙。

說是神妙，這隨時間推移而形成的色彩交融，又沉澱為不可預測的花花漾漾，有似時間流逝後的奇妙足跡。

「花漾」宜遠觀群花喧嘩的生命力展示，也能近看，玩味那時間下的微痕蹤跡。

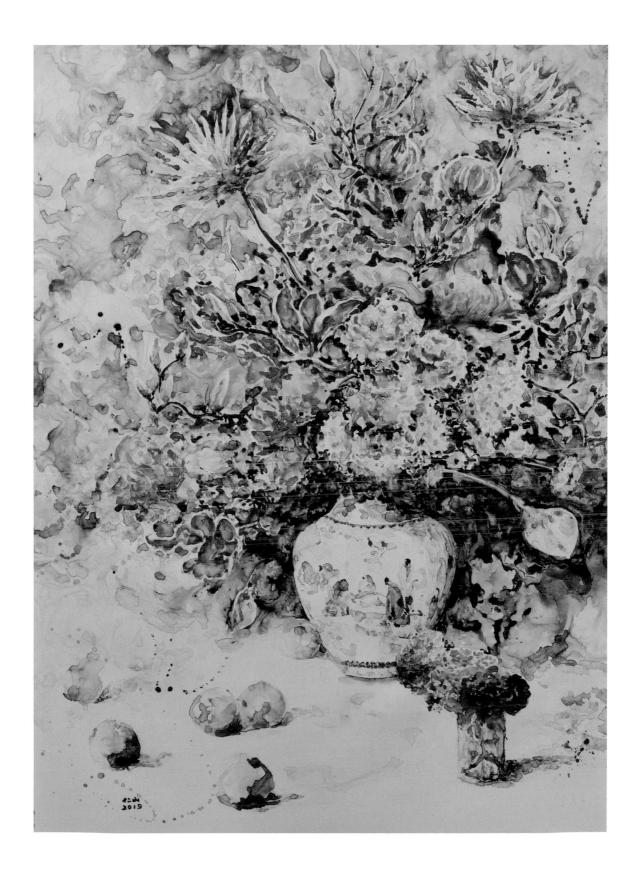

1956~

郭宗正

中華亞太水彩藝術協會榮譽常務理事、正式會員
台灣水彩畫協會副理事長
台灣國際水彩畫協會常務理事
台灣南美會常務理事
台灣婦產科醫學會理事長
郭綜合醫院院長

武陵農場之春　　46x61cm　　2019

一對遊客沿著武陵農場的步道，目賞緋
紅櫻花林醉人的風光，悠閒的沈浸在浪
漫繽紛的溫馨時光裡。

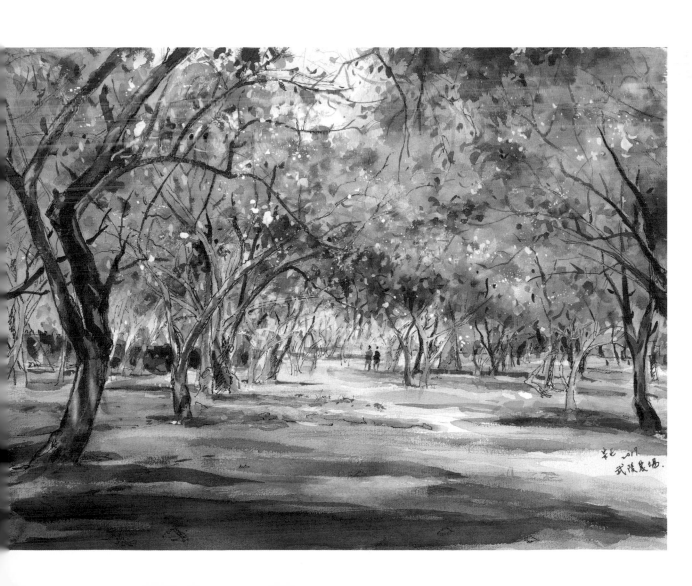

1956~

李招治

現職

中華亞太水彩藝術協會理事
專職水彩創作

2015 花漾台灣水彩個展（台灣土地銀行藝術走廊）
2013 全國公教美展水彩第三名
2012 新北市美展水彩全國組第一名
2011 大自然的樂章 水彩個展（桃園文化局）
2010 台北縣美展水彩全國組第三名
1995 國立台灣師範大學美術研究所結業
1984 國立台灣師範大學美術系第一名畢業
1976 省立新竹師範專科學校美術科第一名畢業

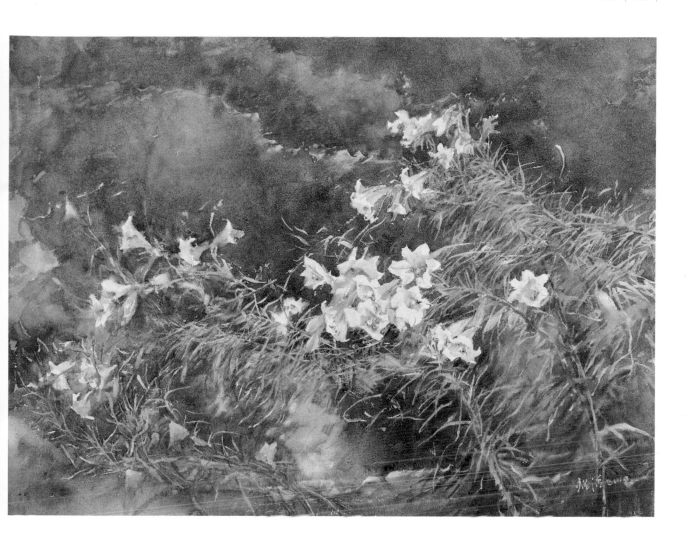

飛揚・在嵐煙中　　55x75cm　　2019

走著走著…，迷失在嵐煙中。
眼前，成群芬芳、美麗、聖潔的百合，
在嵐煙中自在飛揚地向我招手，
頓時，我心飛揚，在嵐煙中…！

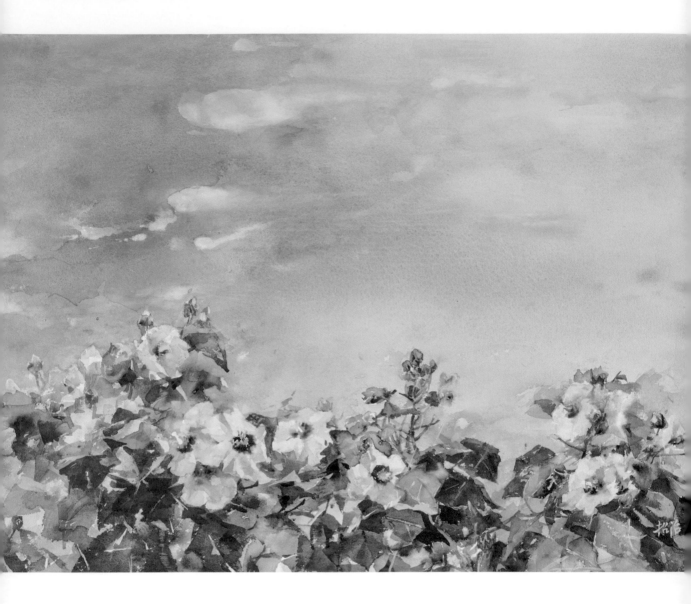

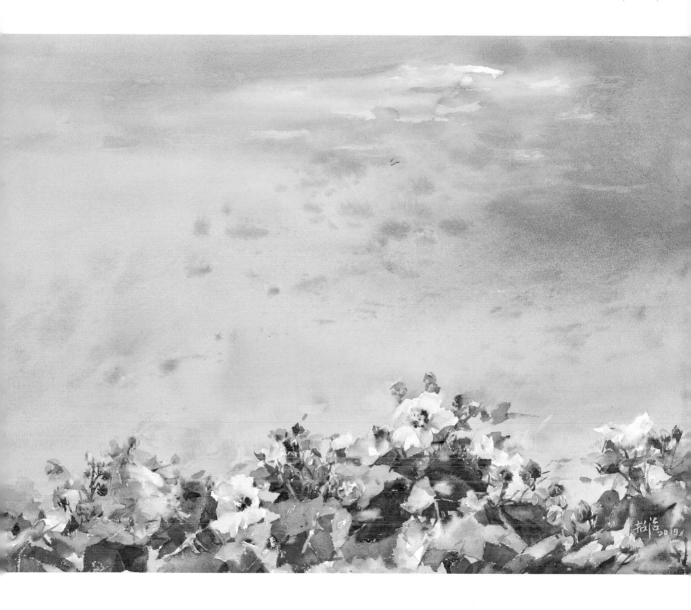

怡然自得 · 在秋天　　54x74cm　　2019

秋日天空，雲淡風輕。
山芙蓉怡然自得地隨著陽光的步履，更迭著容顏和妝彩，在山巔在岸邊在原野。
我也怡然自得地擁有這片怡然自得的秋天。

1956~

郭 珍

私立東吳大學會計系畢業

現職
2014　從職場退休

2019　法比亞諾 Fabriano in Acquarello 水彩嘉年華 (型錄刊登)
2018　兩會交鋒水彩大展

紫爆　77x57cm　2018

描繪萬坪紫藤花海的小小一角，當視角由下往上，
在明亮的陽光下，呈現半透明的花瓣，以及光影
不斷的閃爍在串串花朵及樹葉間，其間唯美浪漫
的情境令人留流連忘返。

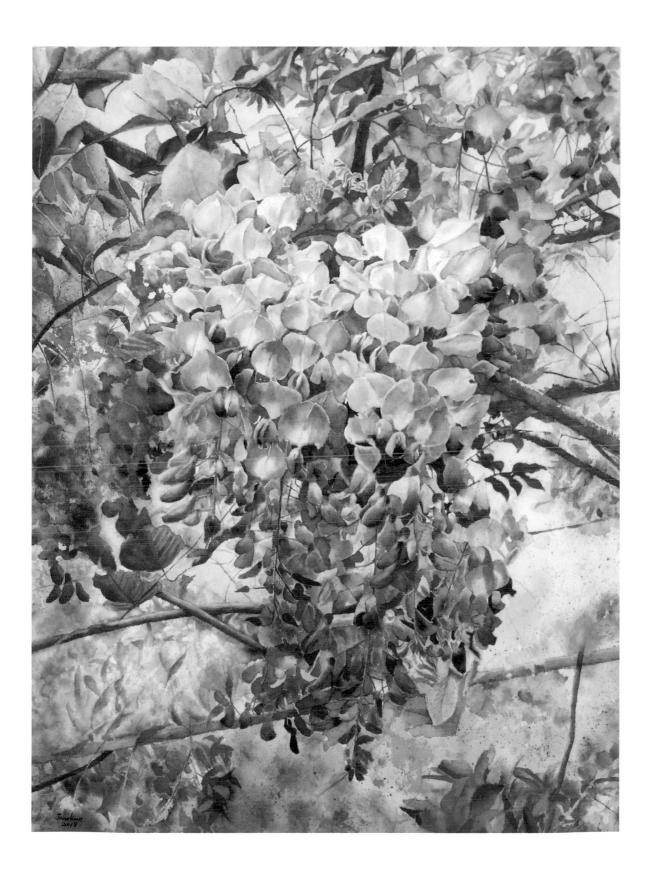

1959~

林月鑫

北市商畢
人生上半場與繪畫毫無關聯；
人生下半場與水彩脫離不了關係。

展歷

2018　兩會交鋒聯展（中壢文化中心）

2018　風情、人文、院宇 新莊水彩畫會聯展（新莊文藝中心）

2018　風動、綺景 新莊水彩畫會聯展（板橋 435 文藝中心）

2018　新北意象水彩大展「北境風華」聯展（新北市板橋文化中心）

2017　台日水彩畫會交流展（台南奇美博物館）

2017　月鑫水彩個展「築夢之旅」（台北市吉林藝廊）

2016　新北市美展水彩類入選及展覽（新北市板橋文化中心）

2016　新莊水彩畫會聯展（台北市吉林藝廊）

2012　新莊水彩畫會聯展（新北市新莊藝文中心藝術廳）

2011　新莊水彩畫會聯展（新北市政府板橋藝文中心藝文館）

2006　三峽救國團舉辦「畫我三峽」寫生比賽社會組第一名

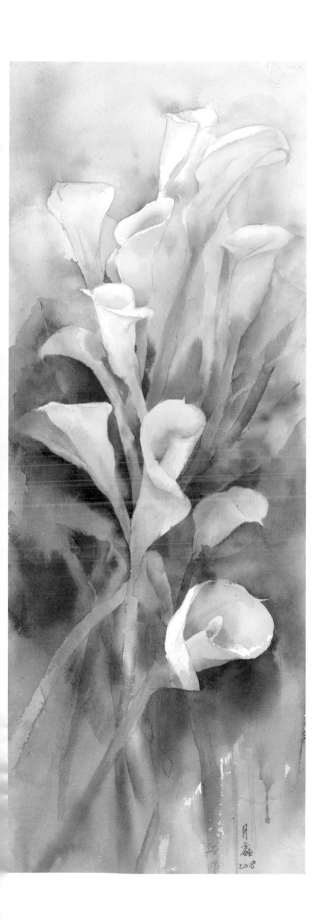

海芋傳說　78x27cm　2018

依著海芋的生態，像一群舞者般的舞動
生命。我有意讓背景如一首慢板，輕柔
緩律，不擾海芋之清雅安靜。

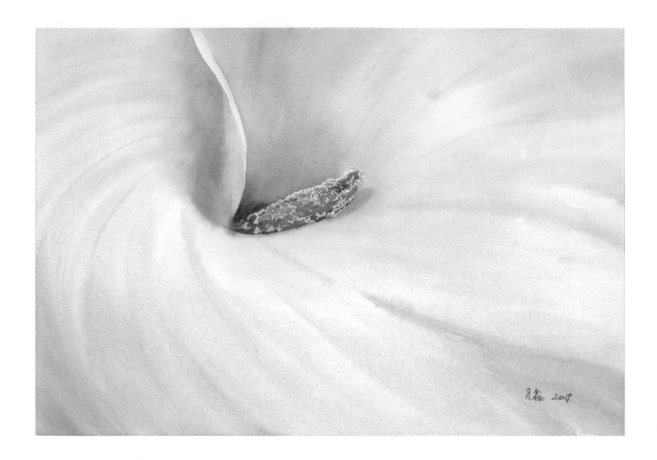

純潔之心　　37x53cm　　2018

不同的視角，所見自是不同。這次我假
裝我是一隻蜜蜂，於是探索白色之境的
內心。

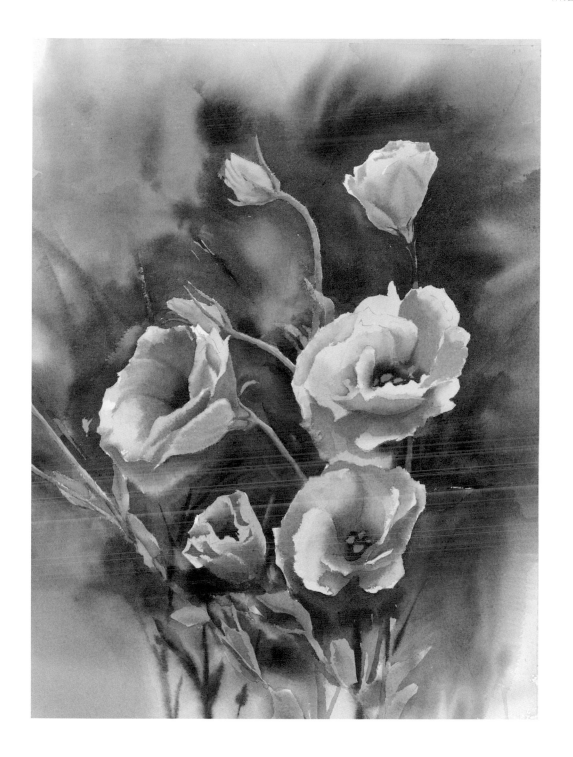

粉紅迴旋　53x37cm　2017

洋桔梗的花語是不變的愛，選擇青春洋溢
的粉紅似乎更浪漫些。歲月走過了青春，
更能懂得青春的一切是如此的珍貴。

何梅芳

現職
台安醫院
中華亞太水彩協會準會員

展歷
2018　悠油自在油畫創作聯展（吉林藝廊）
2016　「行到水窮處，悠遊世間情」個展（華夏科技大學）
2015　全球百大名家水彩展（新光三越）
2015　出水芙蓉兩岸當代名家水彩邀請展（國立國父紀念館）
2013　桃園之美采風水彩特展（桃園文化局）
2013　水彩個展（台安醫院）
2012　水彩四人聯展（台北市長官邸）
2011　建國百年 -- 台灣意象水彩名家大展（國立國父紀念館）
2011　悠遊水彩雙人聯展（台北市長官邸）
2010　自然小品聯展（久藝文創咖啡館）
2009　全球暖化墾丁鳥類特展（國立歷史博物館）

桐花絮語　　38x57cm　　2019

「無人盡日花飛雪」，滿樹燦爛的綻放似雪，
微風中浪漫的飄落如雨，委地後依舊迤邐渲染
出錯落的繽紛 ──終是不捨的依戀。

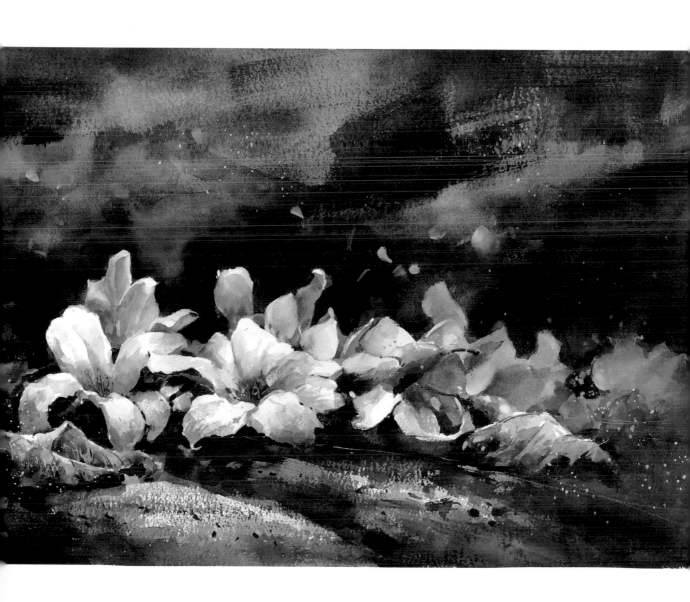

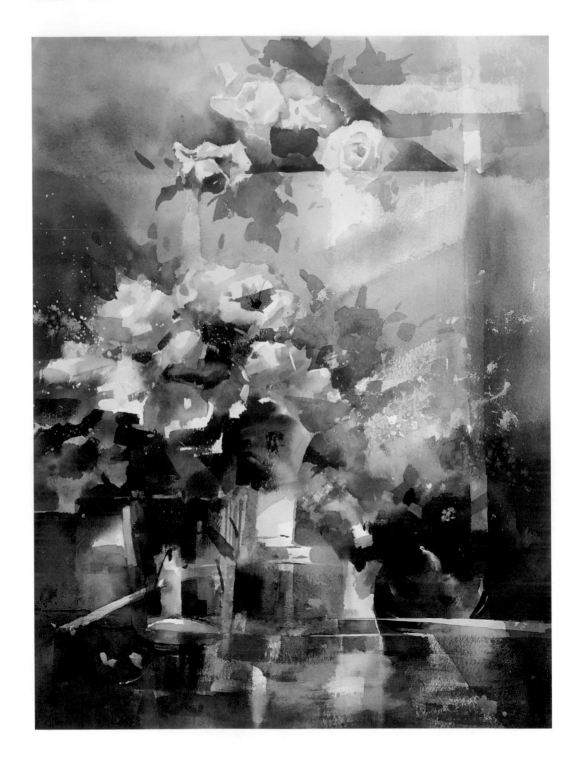

晨光曲　76x57cm　2019

「若到江南趕上春，千萬和春住」
若得晨起花意鬧，且共煦光艷瀲。
色彩在花瓣間甦醒，輕盈舒展如音符揚抑，
曲調輕柔飛揚。

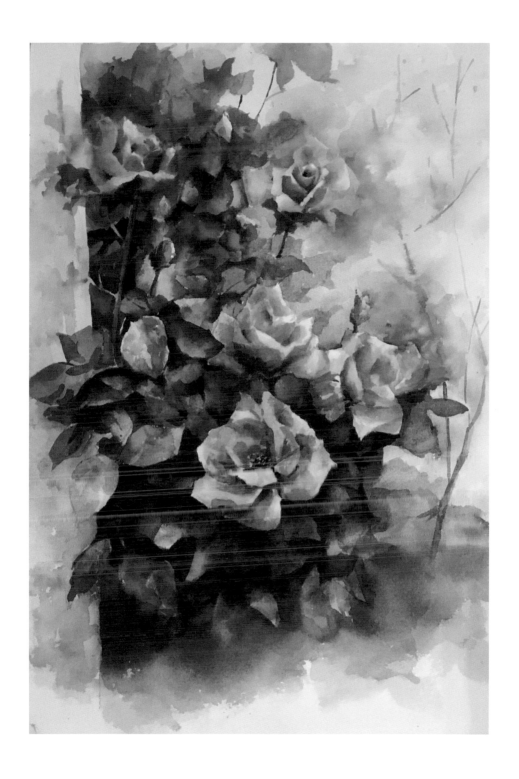

盼　57x38cm　2018

「只有沉浸於美的事物，才能讓人在無比絕望中，
仍然感到美好，找到力量。」
東陌牆邊，輕妝淡抹，巧笑倩兮，顧盼生姿，「山
抹微雲」，花紅年年如舊。

1960~

張琹中

國立臺灣師範大學美術研究所碩士

2018　苗栗雙年展水彩類第二名
2017　桃源美展水彩類第一名
2016　玉山美展水彩類第一名
2004　桃城美展彩墨類第一名
2003-2004　中華民國國際藝術協會美展彩墨類連續兩年第一名
1984　全省公教美展油畫類連續 3 年前三名，榮獲永久免省查資格
1982　清溪文藝獎油畫類第三名
1980　中部美展油畫類第一名
1979　中部美展水彩類第一名

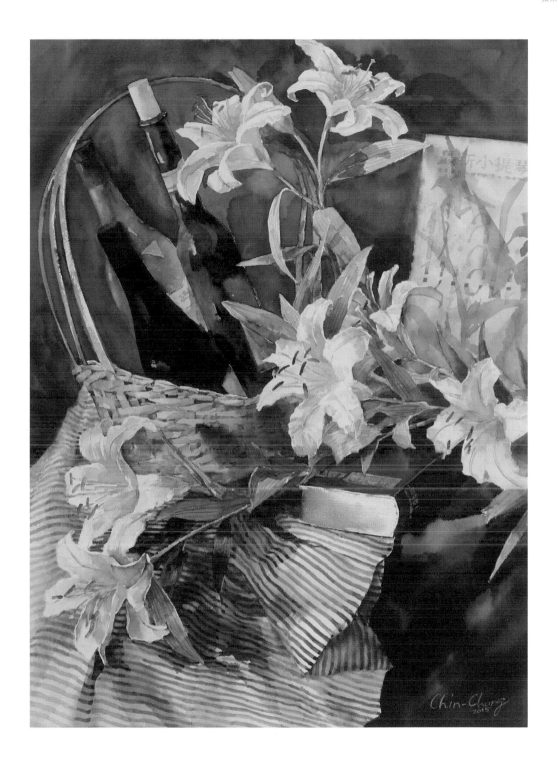

三香洋溢　　75x55cm　　2015

酒香撲鼻傳

書香興頭鑽

花香齊禮讚

賞者悅心田

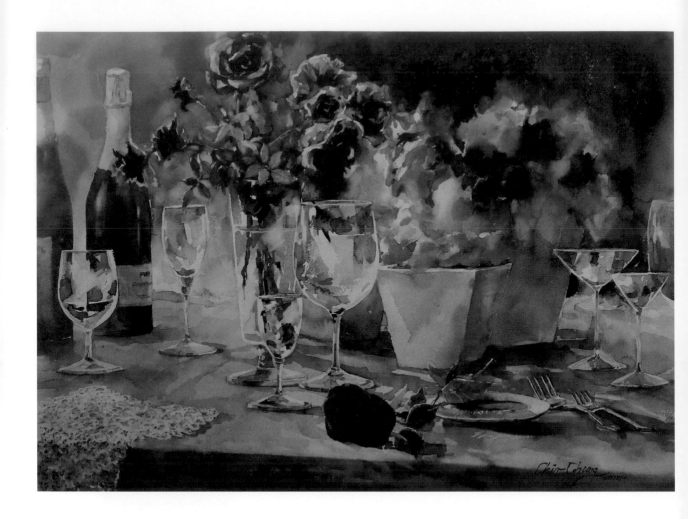

映影共語　　55x75cm　　2015

杯光交錯

紅黃互映

花影徘徊

謎樣情懷

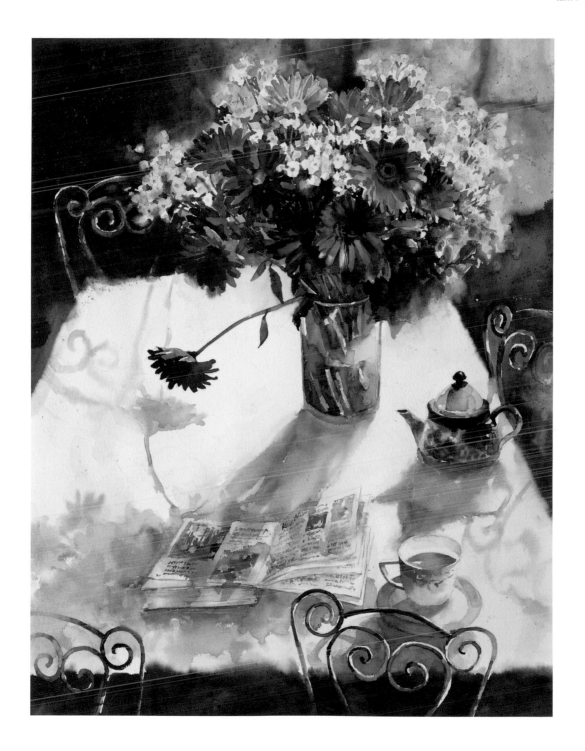

白色之戀　　75x55cm　　2015

素白映紅彩
杯皿唱書聲
浪漫光采間
悠閒憩壺茶

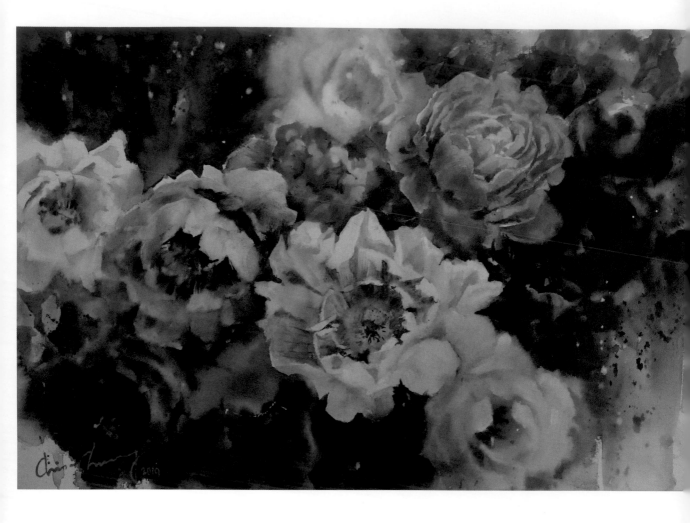

綻放　　38x55cm　　2019

日麗風徐來

花朵笑顏開

嬌豔齊並排

令人敞心懷

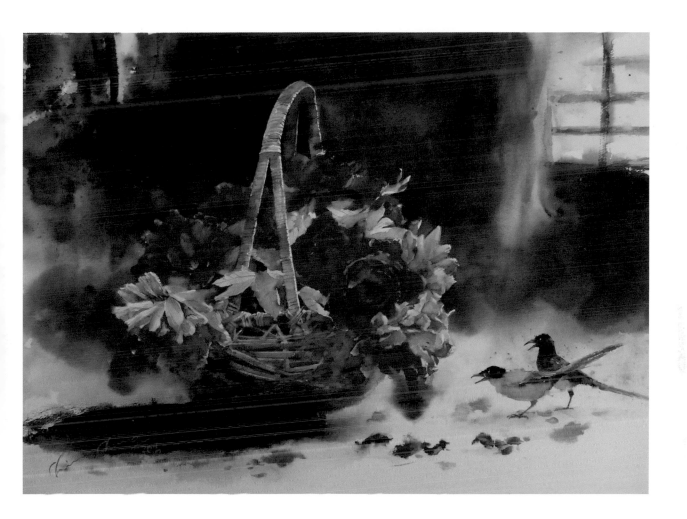

花語的祝福　　55x75cm　　2016

採擷鮮花一藍

撲鼻花香燦爛

招引鳥兒飛來

同賞美麗嬌艷

1960~

林麗敏

淡水工商管理學院會計統計畢業
溫莎施德齡製藥公司助理秘書 8 年
中華亞太水彩藝術協會準會員
業餘繪畫創作者

第七屆華陽獎佳作
2018　水彩解密 -- 赤裸告白 4
2018　新北市北境風華展
2017　奇美博物館台日名家水彩交流展
2016　捷運忠孝復興藝廊阿敏水彩畫個展
2011　市長官邸驚蟄游藝水彩聯展

玫瑰　38x55cm　2015

它在新生公園玫瑰園裡盛開著，在我心中盛開著，黃玫瑰寓意「我對你美好的祝福」。

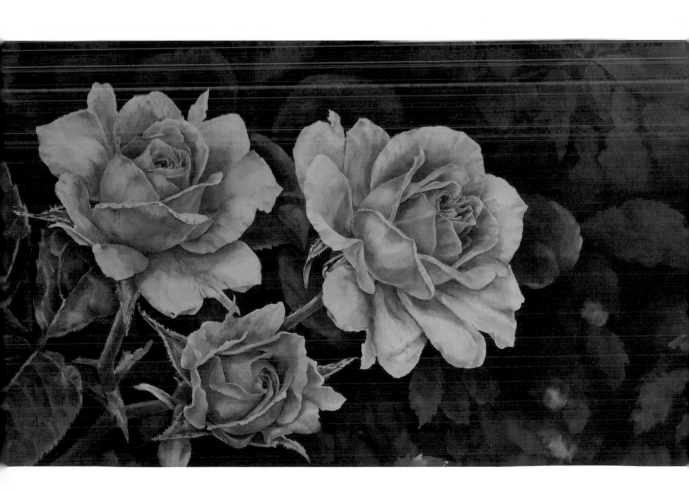

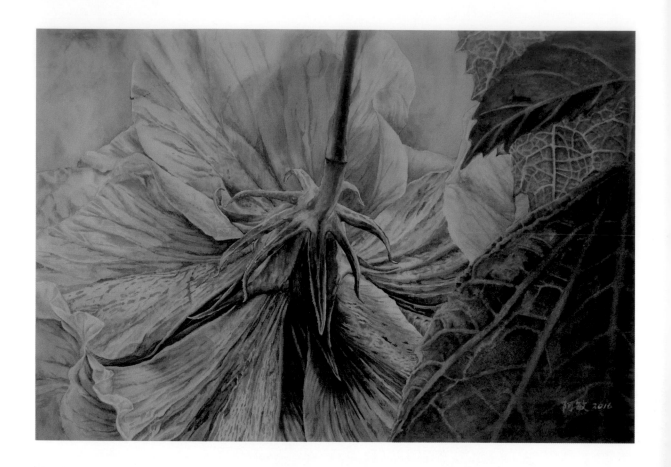

轉身後依然可見美麗　　38x55cm　　2016

人生海波浪，起伏跌宕，低潮時是否換
個角度，重看生命，去發現轉身後依然
可見美麗。

山坡上的百合 2　38x55cm　2017

小時上學途中，初春的三、四月，山坡
上總會開滿迎風搖曳的百合。至今想起
似乎仍有餘香。

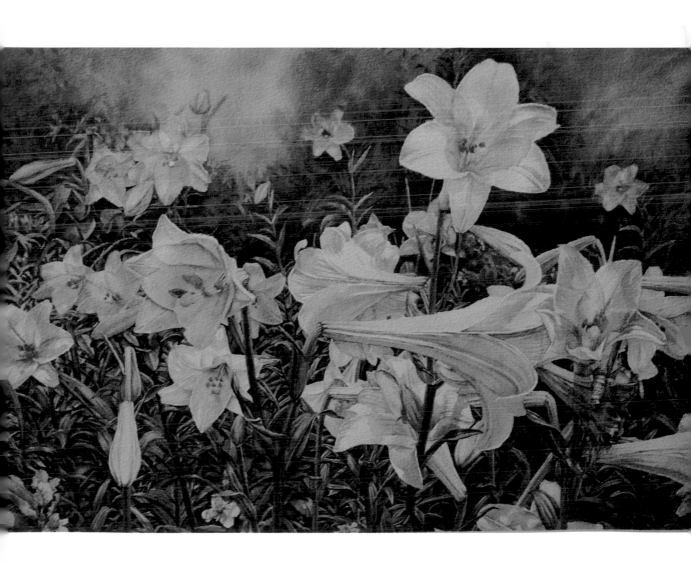

玉山杜鵑　　38x55cm　　2019

高山的杜鵑和平地的花樣不同，總想去
看看，聞一聞它的花香，雖不能成行，
謝謝我先生為我拍攝無數的花開花謝。

蘋果花　　38x55cm　　2019

2018 年在福壽山第一次遇見，我痴迷的
醉戀花叢中，冀望來年再去拜訪結實纍
纍的它。願各位平平安安！

1961~

鄭 萬 福

國立台灣師範大學畢業
曾任新北市國小藝術與人文教師退休。
中華亞太水彩藝術協會、新北市現代藝術創作協會、新北市新莊水彩畫會會員

現職
專職水彩藝術創作
中華亞太水彩藝術協會秘書長

獲獎紀錄
2018　「義大利法比亞諾水彩嘉年華會」獲邀展出作品
2017　「義大利法比亞諾世界水彩嘉年華會」入選登錄畫冊
2016　「台灣世界水彩大賽」入選
2015　「第 7 屆五洲華陽獎」入選
2015　「彩匯國際」全球百大水彩藝術家聯展 -- 中華亞太水彩藝術協會
　　　　　10 週年慶展 (台北新光三越信義新天地 A9 九樓、高雄大東文化藝術中心)

展歷
2018　「北境風華」-- 新北意象水彩大展 (新北市政府文化局)
2017　「台日水彩畫會交流展」(台南奇美博物館)
2016　「2016 台灣世界水彩大賽 暨名家經典展」(國立中正紀念堂)
2012　「壯闊交響 2012 水彩大畫」特展 -- 中華亞太水彩藝術協會 (國立中正紀念堂)
2011　建國百年「台灣意象」水彩名家大展 -- 中華亞太水彩藝術協會 (國父紀念館)

心花怒放　38x56cm　2019

春風徐徐迎面，沿著鐵道信步而行，路
旁的野花、櫻花、油菜花揭開了一段令
人心花怒放的旅程。

1962~

陳明伶

中國文化大學藝術學碩士
國立台灣藝術大學藝術學學士

現職
中國文化大學長春學苑講師、社區才藝班教師

展歷
2019 掬水話娉婷女性水彩人物大展 （國父紀念館）
2018 大膽島寫生作品（金門縣文化局典藏）
2017 彩畫生活展 （剝皮寮）
2016 幻化之實（華岡博物館、陽明山）
2014 繽紛生活展（文山公民會館）
2013 顯癮記（ 淡水殼牌倉庫）

巧笑倩兮　　37x56cm　　2019

蜀葵花園躍入眼瞼，陽光明暗交疊，色
彩冷暖交錯，花朵聚散有致，想到「巧
笑倩兮，美目盼兮，素以為絢兮」。

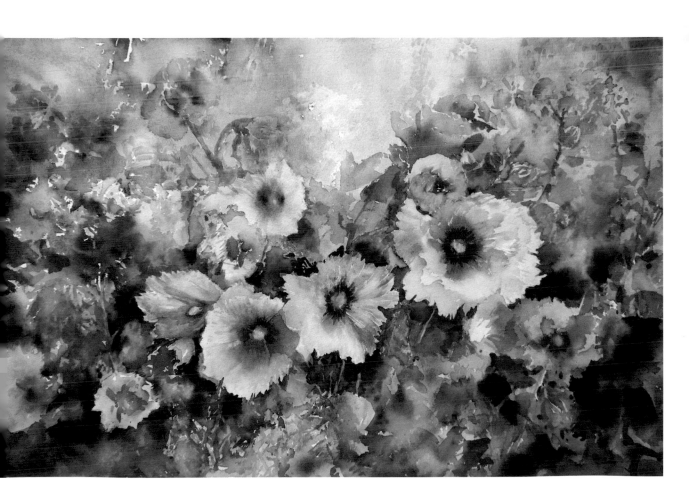

1963~

陳俊男

國立師範大學美術系西畫組畢業 . 國立師範大學設計研究所碩士

現職
中華亞太水彩藝術協會正式會員
台灣水彩畫會會員 .
台灣國際水彩畫會會員

2017　國父紀念館逸仙藝廊「舊情綿綿」水彩個展
2017　美國 NWWS 國際水彩徵件展銀牌獎
2017　嘉義桃城美展西畫類首獎 (梅嶺獎)
2015　新北藝文中心「打開心窗」水彩個展
2014、2013　全國公教美展水彩類第一名
2014、2013、2011　桃園市「桃源美展」水彩類第一名
2012　師大德群藝廊「1/2 世紀的美麗」水彩個展
2012　全國美術展水彩類金牌
2012、2007　南投縣「玉山美術獎」水彩類首獎
2011、2010　台中市「中部美展」水彩類第一名

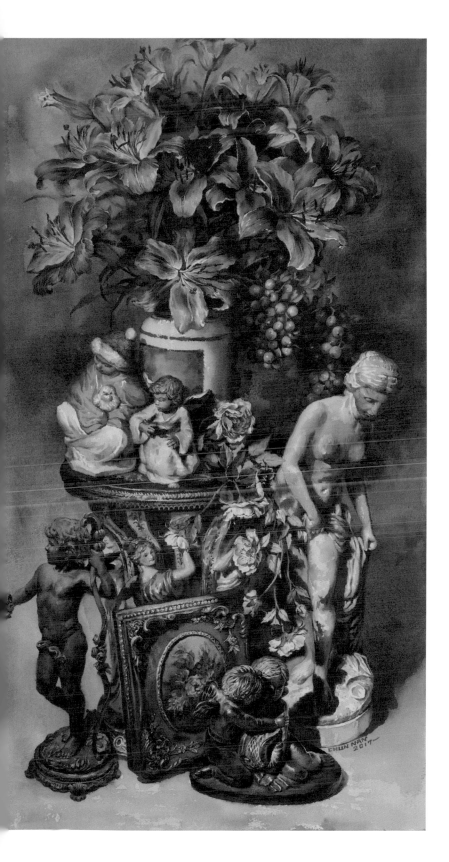

古典的浪漫
74.5x45.5cm 2017

淋漓的紅紫
馨香的百合
巴洛克的瓷偶
如歌如詩如畫
我只想沉醉在這古典的浪漫中……

1963~

張　翔

親民工專美術老師

2019　新竹文化局個展
2018　立法院邀請 107 年國會藝廊及文化走廊展覽
2015　台中市大墩美展入選
2015　北台八線藝術家聯展文化局推選作品宜蘭文化局典藏
2014　南瀛美展入選
2012　璞玉發光特優 (第一名) 作品典藏
2009　南投縣政府玉山美展佳作
2006、2007、2010　桃竹苗栗美展第三、一、二名
2005　第 68 屆台陽美展優選

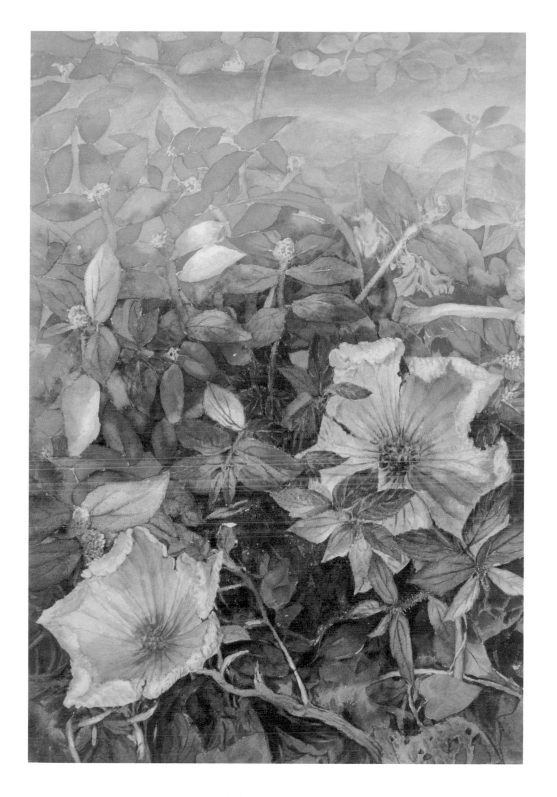

富貴花開　74x52cm　2017

菜瓜藤在鄉村裡普遍栽餚，每夏天黃澄
澄的花佈滿整個棚：雨露滋潤的野草花，
蜜蜂嗡嗡飛來，真是熱鬧～！

1965~

羅淑芬

2009　台灣師範大學美術研究所西畫創作畢業

展歷
2016　個展「薄暮晨曦話山城 --- 羅淑芬創作展」（ 高雄市甲仙人藝展中心）
2014　個展「微觀與宏觀」（桃園市中壢區林森國小）
2013　個展「愛與希望」（桃園市中壢區林森國小）
2009　個展「向黃金比例致敬 --- 羅淑芬的藝路探尋」（桃園市文化局中壢藝術館）
2009　個展「權力慾望與性別演義 --- 羅淑芬創作展」（台灣師範大學德群藝廊）

講座
2017　藝術講座「把握幸福」（桃園市八德區大成國小）
2016　藝術講座「強勢書寫」（中華科技大學）
2004　藝術講座「路 --- 生命軌跡」（桃園市中壢區林森國小）

芙蓉一生　54x38cm　2019

芙蓉伊人兩相妍，依時遞嬗煥容顏，
品潔一生屹立起；遂得子孫續綿延～
擁朝露，披晚霞；笑看百年好風光。

且要珍惜！且要珍惜！
擁抱此生好時光～！

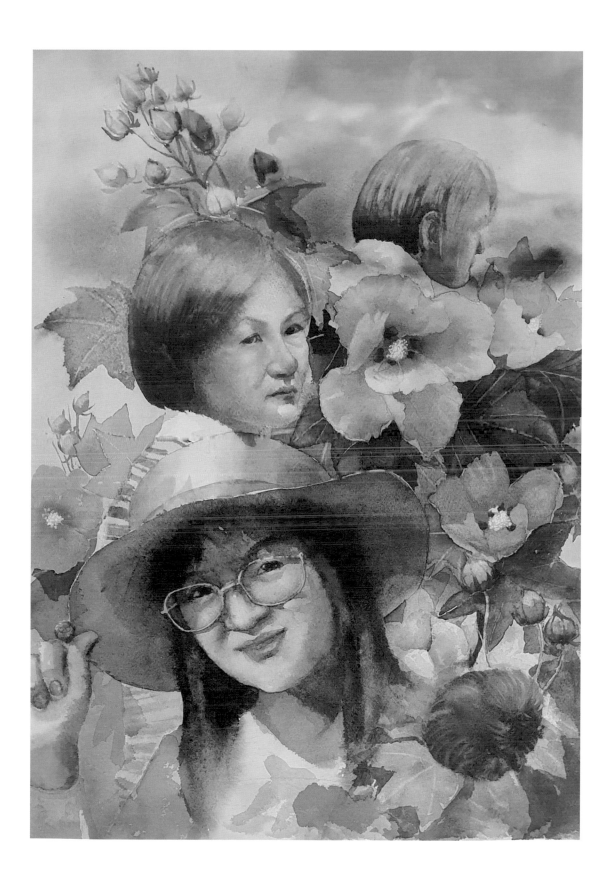

1967~

林毓修

2019 「掬水話娉婷 - 女性水彩人物大展」策展人
2018 中華亞太水彩藝術協會理事
2017、2018 Fabriano- 國際水彩嘉年華 / 義大利
2017 台日水彩畫會交流展 / 奇美博物館 / 台南
2017 活水‧桃園 - 國際水彩交流展 / 桃園
2016 泰國‧華欣 - 國際水彩雙年展 / 泰國
2016 亞洲 & 墨西哥 - 國際水彩展 / 墨西哥
2015 彩匯國際 - 全球百大水彩名家聯展 / 台北 / 高雄
2015 流溢鄉情－臺灣水彩的人文風景暨臺日水彩的淵源聯展 / 文化部主辦 / 紐約
2014 中華民國畫學會 103 年度水彩類金爵獎

春息 54x38cm 2019

春雨乍暖後的圍牆邊上，桃粉色帶橙之
九重葛亮麗地攀附出一季盎然。隱隱律
動在氤氳水氣、在新葉、灼花與纏枝之
間呼吸著...。是春息啊！

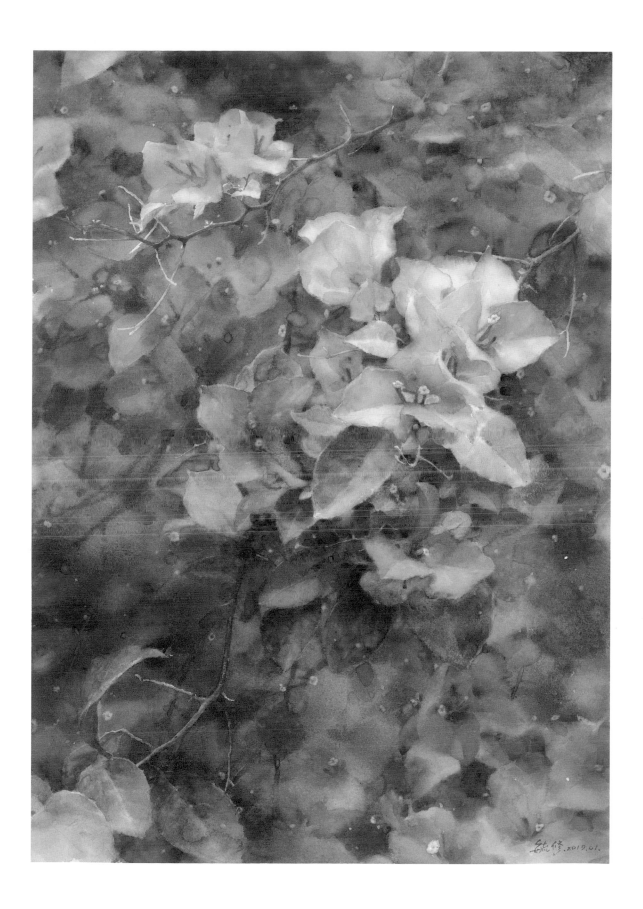

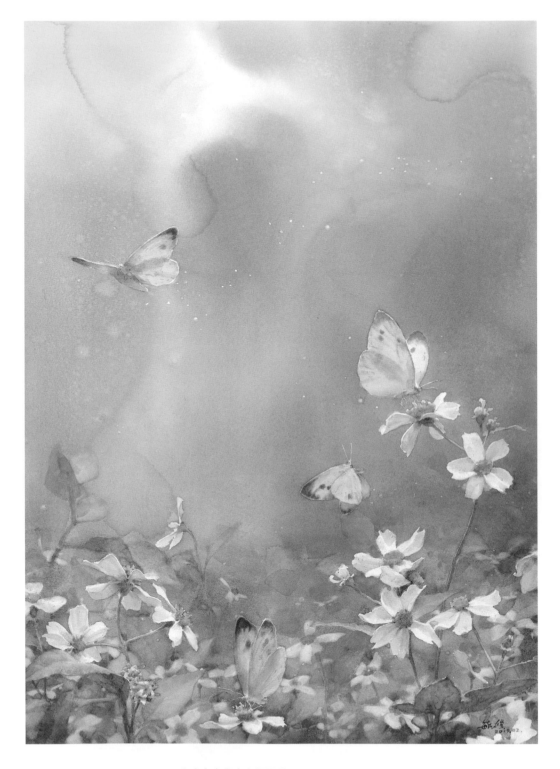

生命在白與白之間躍動　　54x38cm　　2019

漫步春野，一片蓊翠中綴著遍地白瓣兒
的咸豐草花迎風搖曳，穿梭其間之翻飛
粉蝶啄花停駐、翩然起落，共織成眼下
一場粉白薈萃之生命躍動。

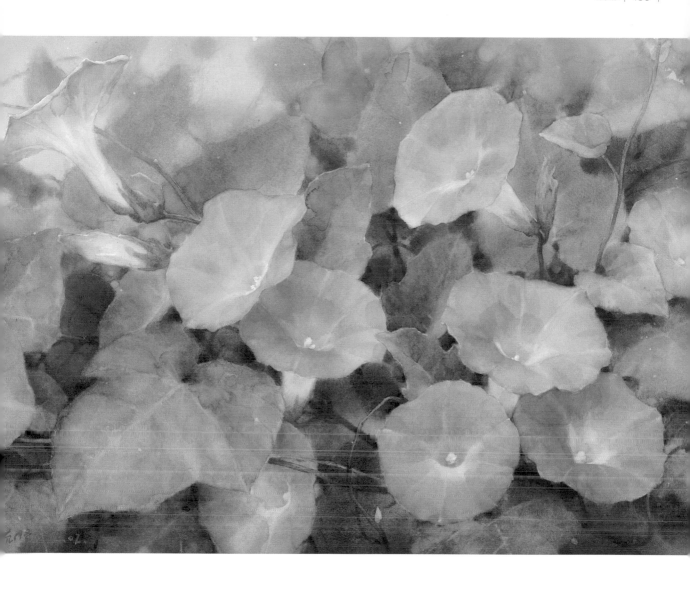

晨沐　38x54cm　2019

生命的氣質往往在不經意之瞥瞬間入眼
駐足，一如雜叢堆裡葛葉牽牛幽然花綻
於春晨雨露中，不嬌不嬈地迎沐著一早
沁涼之清新。

1967~

蘇同德

國立台灣藝術大學　美術系研究所

經歷
中華亞太水彩藝術協會、台灣水彩畫協會、彩陽畫會

現職
美術家教老師、產品設計

獲獎
2014　光華盃寫生比賽水彩銀獅獎
2014　南投玉山美展水彩類優選
2013　台陽美展水彩類優選
2012　臺藝大師生美展水彩類 第一名
2012　第五屆亞洲華陽獎水彩徵件銀牌

展歷
2017 義大利 -- 法比亞諾水彩嘉年華活動
2017「生命的風景」個展（基隆文化中心 第三、四陳列室）
2015 A.D.S.C. 迷你特展（新光三越 A9 館）
2015「隱喻的風景」個展 （國立國父紀念館 B1 翠亨藝廊）
2013 國際蘇姓藝術書畫家台灣交流展（台南市議會展覽廳）

典藏
2015 國父紀念館隱喻的風景個展《藍色進行曲》作品典藏
2015 臺藝大畢業生優秀作品《回憶的思絮》作品典藏
2014 南投玉山美展水彩類優選作品《窗》基金會典藏

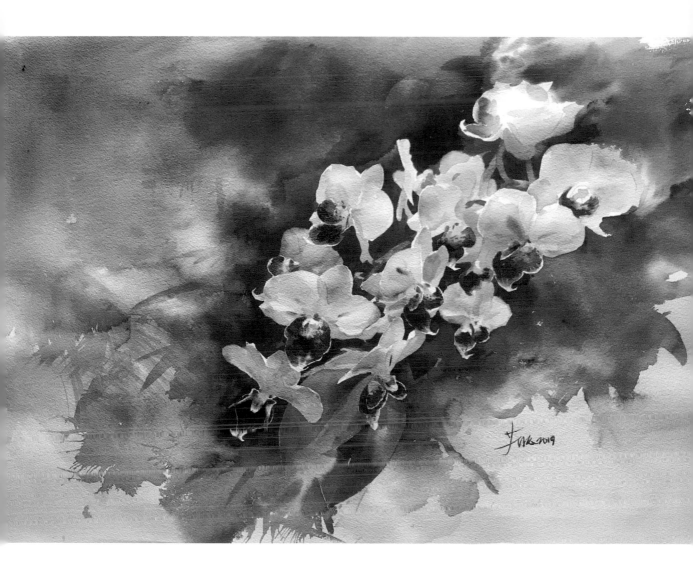

群芳　58x76cm　2019

花實在太美！對我來說只是借她來抒寫
一份情趣，是美艷、是清幽…亦或是一
點淡淡的哀愁。

1967~

康美惠

致理商專會計統計科系畢
中華亞太水彩藝術協會預備會員

做了二十幾年的全職家庭主婦後，突然開始想學畫，本想從素描開始學起，卻陰
錯陽差的走入水彩的世界，從此喜歡上水彩。學著觀察思考，學習取捨的難和收
放自如，學著用自己的心和眼去看世界萬物，用自己的感覺和想法去創作。前輩
說學水彩要「摸著石頭過河」，不能急。人生不也是如此。

迎賓演奏　　35x54cm　　2018

春遊走訪大伯尚未墾殖的農場,卻見那
百合一塵不染的綻放。不想破壞那令人
愉悅的潔白,只以簡單的顏色去描寫她。

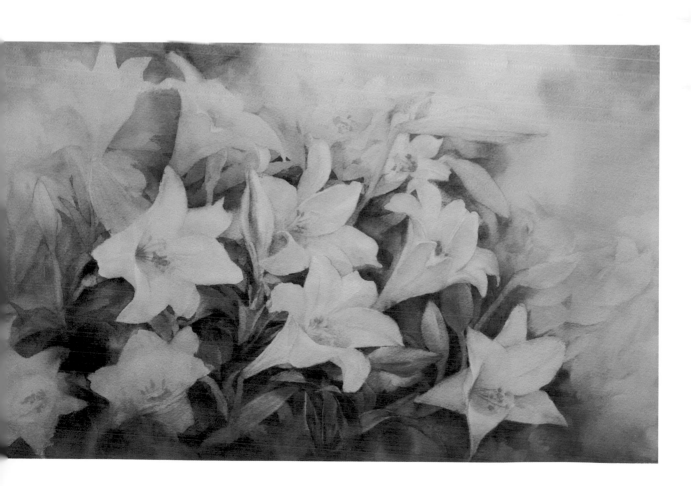

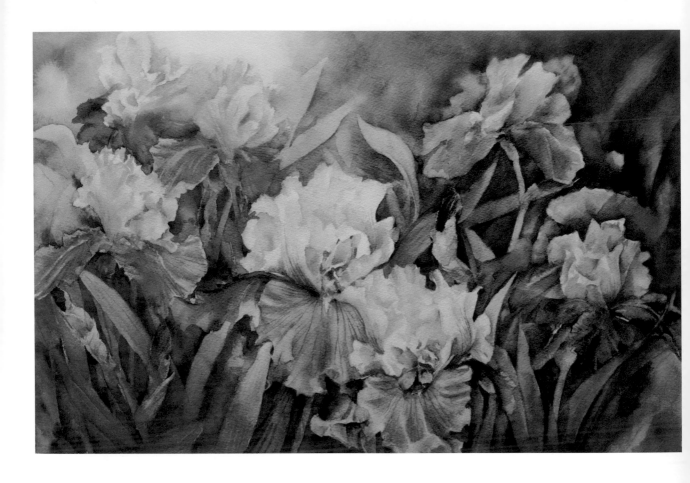

華麗盛宴　36x53cm　2018

西班牙旅遊偶遇鳶尾花，我覺得她們是
上天特別寵愛的花，華麗而不過度美豔，
我以較大膽鮮明的顏色仔細描繪她。

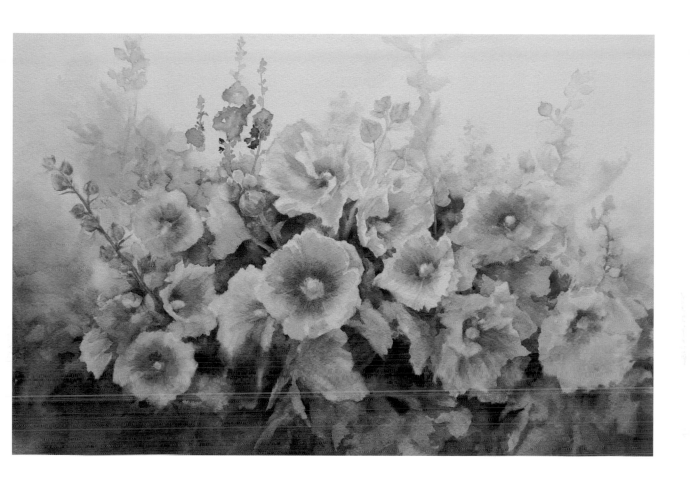

春暖花開　35x53cm　2018

蜀葵花是花界的巨人，我在他底下穿梭著，
花開花謝，同時進行著。除了感嘆她的美，
也提醒著自己，把握當下，努力不懈。

1969~

徐江妹

桃園市振聲中學美工科

現職
中華亞太水彩藝術協會預備會員、台灣國際水彩畫協會會員、新北市新莊水彩畫會會員、桃園晨風當代藝術會員、桃園社大教師、救國團藝術類教師、凱昀視覺設計設計師、酷妹繪社

獲獎
2018　水彩作品《古堡風情》入圍「2019 義大利 Fabriano 水彩嘉年華」型錄收錄
2017　水彩作品《野百合的春天》入圍「2018 義大利 Fabriano 水彩嘉年華」型錄收錄
2017　光華盃 2017 青年寫生比賽社會組 佳作
2014　承蒙桃園市政府委託繪製 ‧ 桃園市 13 區景點水彩畫作，畫作登上桃園
　　　升格直轄市後，桃園市政府網頁 - 首頁
1987　我愛桃園繪畫比賽佳作
1986　第四屆桃園美展設計部入選

展歷
2013　「城市悠遊 - 我的在地小旅行」四人聯展（星巴克漢中門市）
2015　「蝶戀花」首次水彩個展（迪化街綻堂）
2015　桃園晨風畫會第 12 屆聯展（台北市議會 ）
2016　新北市新莊水彩畫會會員聯展（吉林藝廊）
2016　桃園美術家協會聯展（桃園市文化局）
2017　台日水彩畫會交流展（台南奇美博物館）
2018　二會交鋒水彩展（中壢藝術館 ）
多次參與桃園晨風畫會會員聯展、桃園美術家協會會員聯展、新北市新莊水彩畫會會員聯展和其他社團邀請，作品曾在桃園市文化局、桃園客家文化館、台北市議會、吉林藝廊、台中 20 號倉庫、長庚養生村、桃園大成國小……等展出。

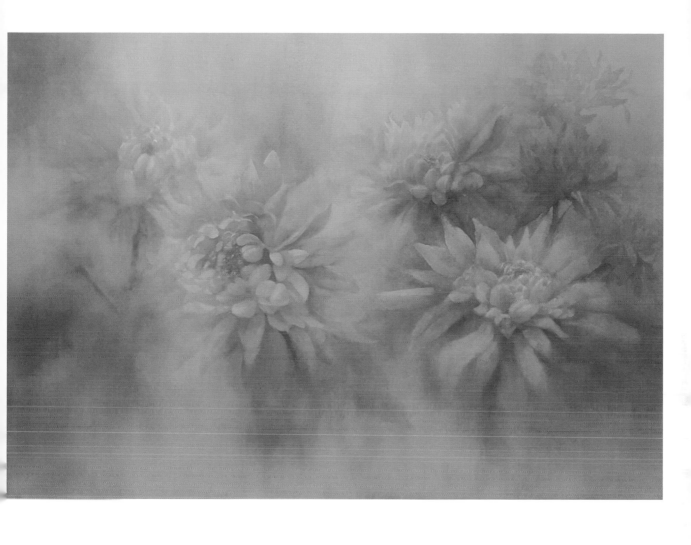

菊花吉花　39x56cm　2019

菊花最常看到拜拜用的花，早期拜拜用菊
花其實是取他諧音，菊花＝吉花 ，大吉
（菊）大利之意，仔細端看菊花姿態優雅
樸實真的很美，所以畫下她的美麗姿態。

1970~

陳柏安

國立台灣藝術專科學校美術工藝科畢

獲獎

2017　竹梅源文藝獎全國油畫比賽作品獲財團法人王源林文化藝術基金會典藏
2016　礦溪美展西畫類入選獎
2016　台灣世界水彩大賽入圍
2016　玉山美術獎水彩類入選獎
2016　第八屆世界水彩華陽獎佳作

展歷

2019　油畫個展「伏瀝」
2018　義大利「世界法比亞諾水彩嘉年華」台灣參展畫家之一
2017　法國水彩藝誌〝The Art of Watercolour〞封面介紹及 4 頁專訪
2017　義大利「世界法比亞諾水彩嘉年華」台灣參展畫家之一
2016　首次個展「初綻」

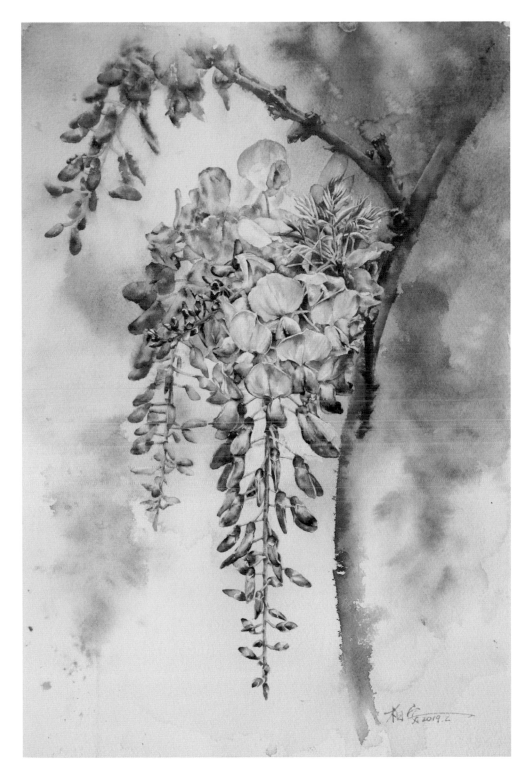

紫蝴蝶　　58x38cm　　2019

生命猶如花般嬌美，卻也纖細脆弱，惟有努力活出自我，才能在有限
的光陰中留下永恆的印記。即使是一次無意的回眸，也讓人深深折服。

1970~

李盈慧

國立台灣藝術大學西畫組畢業

2018　入選第一屆馬來西亞國際水彩雙年展 / 受邀展出
2018　作品入選巴基斯坦第二屆國際水彩雙年展 / 受邀展出
2018　作品入選義大利法比亞諾水彩嘉年華 / 畫冊收錄
2018　新北意象水彩大展 / 北境風華
2017　台日水彩交流展
2017　義大利法比亞諾水彩嘉年華 / 作品受邀展出
2017　香爵個展「初戀」
2017　台東美展 - 水彩類第二名
2016　綻堂文創個展 - 遇見
2016　第八屆世界水彩華陽獎　佳作

天使羽翼　105x74cm　2018

天使這名詞，總給人一種安慰、美好、喜悅的感覺。
就如花有一種溫柔的韻味，既安靜又乾淨 。
——存在就是價值——
人生要精彩 但不一定要偉大

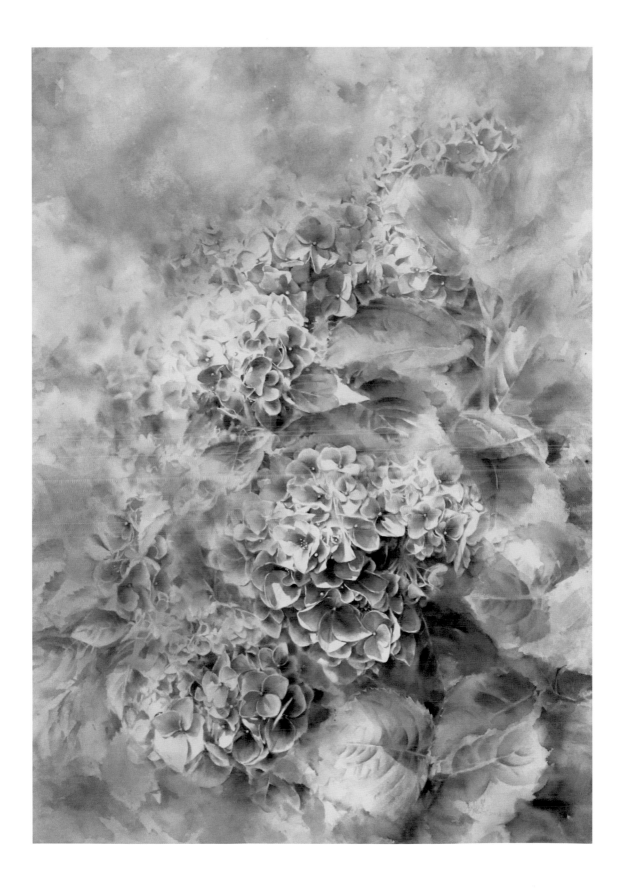

1974~

王慶成

國立台灣藝術大學美術系 2010 年畢業

現職
專職水彩教學、視覺設計師

2019 「掬水畫娉婷」女性水彩人物大展聯展
2017 北境風華 新北意象水彩大展聯展
2016 「游」王慶成水彩個展 (陽明大學藝文中心)
2015 「游」王慶成水彩個展 (星巴克漢中門市 藝文中心)
2014 光華青年寫生比賽 大專社會組 優選
2011 林園寫生比賽大專社會組 第三名
2011 亞洲華陽獎水彩畫創作佳作

年節　78x55cm　2019

銀柳是花不似花，沒有繽紛絢麗，卻有幾分古樸雅
緻！家裡放個幾株銀白色毛毛花，總是能多添點過
年氣氛，原來是取台語諧音『銀兩』，希望新的一
年富貴發大財！

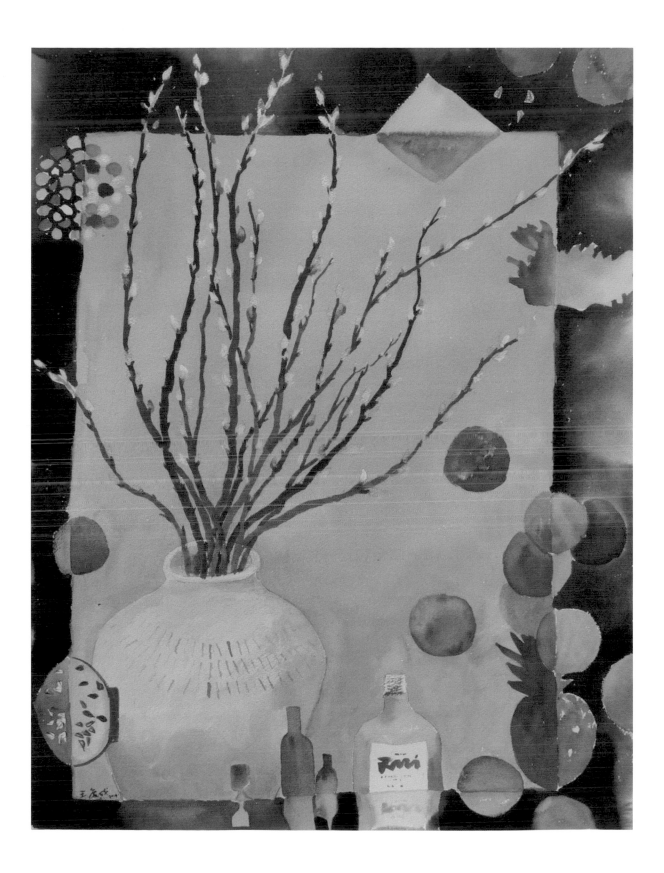

劉佳琪

國立師範大學美術系畢業、國立師範大學美術研究所畢業

現職
國立苗栗高中教師

2017　全國美術展水彩類金牌獎
2016　全國美術展水彩類銀牌獎
2015　三藝三象個展於新營文化中心
2014　南瀛美展西方媒材類南瀛獎
2014　全國美術展水彩類金牌獎
2013　全國美術展水彩類銀牌獎

夢裡花　　54x54cm　　2019

每個影像背後都存在著一個故事，訴說著
一段過去，在虛與實的光影中，花非花，
霧非霧，一切的美好回憶就留在夢中，
存在畫裡。

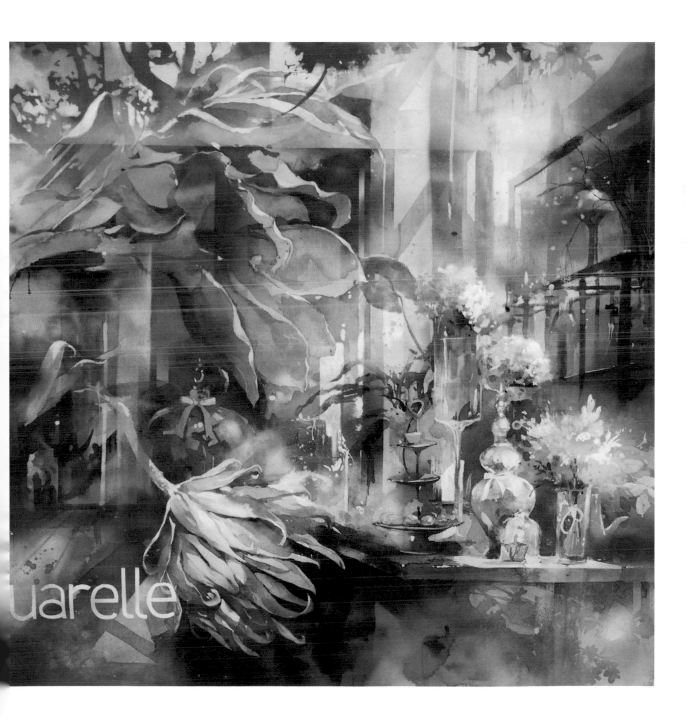

1995~

杜信穎

國立台北藝術大學美術系學士

現職
工作於雲林, 禾木藝術教室負責人

獲獎
2015　雲林文化美術獎西畫類第三名
2012　全國美術展水彩類銅牌

花瓶　54x40cm　2019

此幅畫作《花瓶》呈現的質感是以多種
打底劑所製造出來, 並在透明與不透明技
法間交互並用而成。

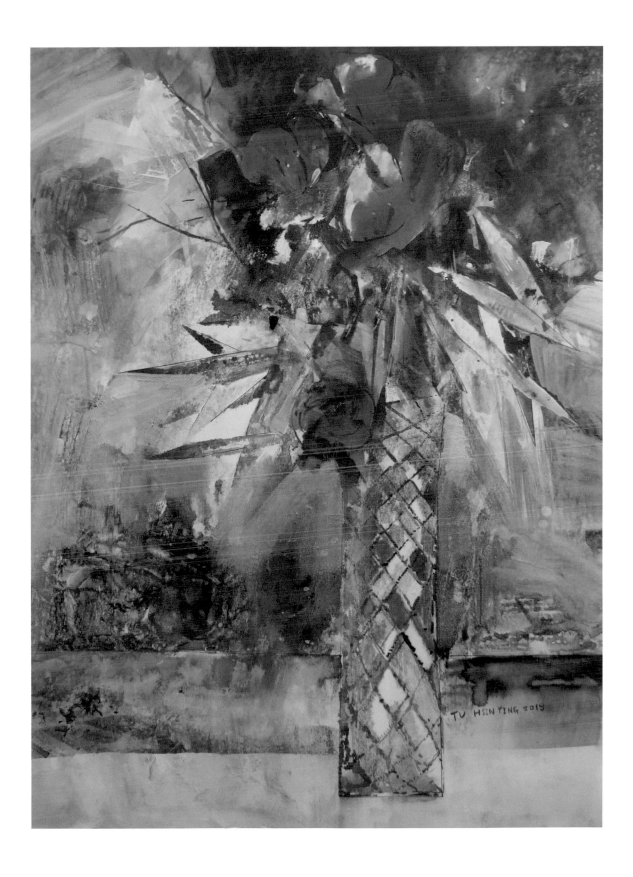

1995~

劉晏嘉

國立台灣藝術大學美術系

雲林縣文化藝術獎邀請作家
2018 桃源美展水彩類第二名
2017 玉山美術獎水彩類首獎
2017 全國美術展水彩類銅牌獎
2017 「塵埃」劉晏嘉個展
2017 「屠龍記」- 黃千育、劉晏嘉、施順中三人聯展
2015 張啟華文教基會 - 全國徵件比賽西畫類首獎
2015 雞籠美展水彩類 第二名

乾燥花　39x45cm　2019

物件外在、內在構成的琢磨及思索。

1996~

宋愷庭

國立東華大學藝術與設計系

現職
美術老師 / 創作者

2019　美國水彩協會第 152 屆國際展 (American Watercolor Society 152nd 榮獲
　　　【MARY AND MAXWELL DESSER MEMORIAL AWARD】紀念獎
2018　郭木生文教基金會舉辦人生第一場水彩個展
2018　台灣第二位榮獲 NWS 署名會員資格榮譽 (Signature Members)
2018　NWS 第 98 屆國際公開展 NWS 98th International Open Exhibition
　　　榮獲大師獎 Masters Award
2018　法國 "The Art of Watercolor" 水彩雜誌第 30 期刊登作品《威尼斯河道的陽光》
2018　英國皇家水彩第 206 屆國際年展 Royal Institute of Painters in Water Colours
　　　206th 入選
2018　「水色」香港台灣水彩精品交流展
2017　美國水彩協會第 150 屆國際展 American Watercolor Society 150th 入選
2016　英國皇家水彩第 205 屆國際年展 Royal Institute of Painters in Water Colours
　　　205th 雙入選

奔放的優雅　38x56cm　2019
水彩有趣在它的不可預期性，越是掌控它
就會失去得越多，這一年來我學會調適
面對水彩的心境，自然而然讓水彩展現。

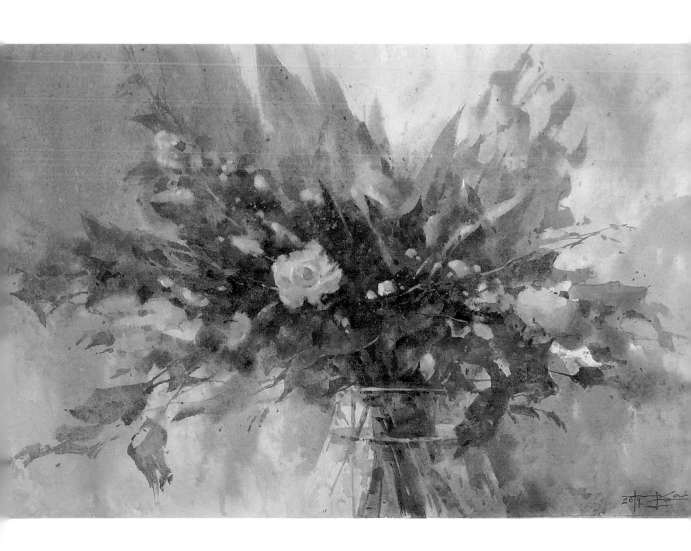

1996~

許宸瑋

文化大學就讀中

獲獎

2015　新世紀潛力畫展大專組優等
2015　臺陽美展水彩類入選
2014　苗栗美展水彩類佳作

展歷

2018　兩會交鋒水彩大展（中壢藝術館，桃園）
2017　台日水彩畫會交流展（奇美博物館，台南）
2016　台灣輕鬆藝術博覽會（松菸廠，台北）

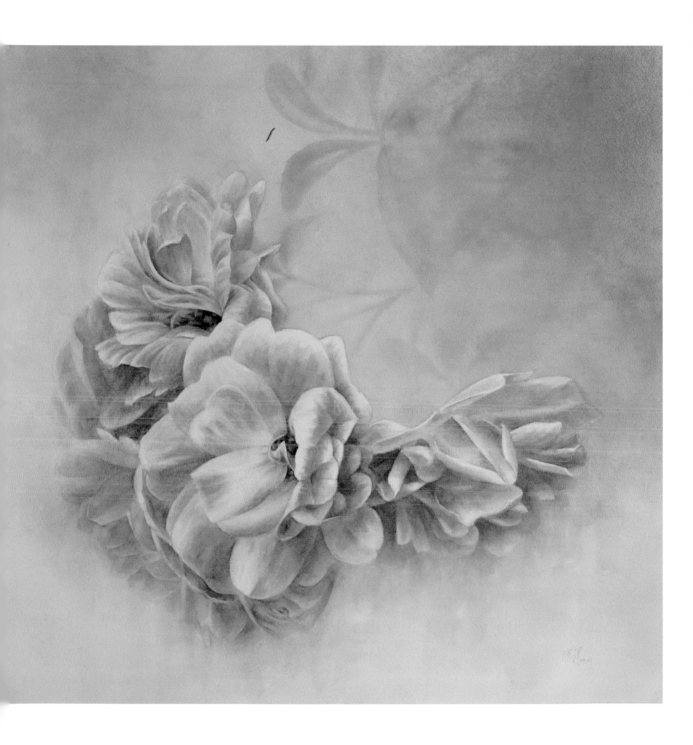

餘香　55x55cm　2019
華麗綻放後迎來淒美凋零。
嘗試紀錄偶遇並傾心那刻，
期望能重現那悠然的餘香。

出　版　者　中華亞太水彩藝術協會
發　行　人　洪東標
總　編　輯　曾己議　李曉寧
榮譽總編　陳進興
執行秘書　林玉葉　黃瑞銘
編務委員　謝明錩　溫瑞和　張明祺　曾己議　李招治
　　　　　陳品華　李曉寧　陳俊男　劉佳琪　林經哲

作　　者　謝明錩　黃進龍　程振文　張明祺　李曉寧
（按書籍編排順序呈現）
　　　　　蔡維祥　曾己議　古雅仁　黃國記　林維新
　　　　　洪東標　楊美女　黃玉梅　林玉葉　吳靜蘭
　　　　　陳仁山　郭宗正　李招治　郭　珍　林月鑫
　　　　　何栒芳　張琹中　林麗敏　鄭萬福　陳明伶
　　　　　陳俊男　張　翔　羅淑芬　林毓修　蘇同德
　　　　　康美惠　徐江妹　陳柏安　李盈慧　王慶成
　　　　　劉佳琪　杜信穎　劉晏嘉　宋愷庭　許宸瑋

美術設計　張書婷

發　行　者　金塊文化事業有限公司
地　　址　新北市新莊區立信三街 35 巷 2 號 12 樓
電　　話　02-22768940

總　經　銷　創智文化有限公司
電　　話　02-22683489

印　　刷　鴻源彩藝印刷有限公司
初　　版　2019 年 05 月
建議售價　新台幣 800 元
I S B N　978-986-97045-7-1

國家圖書館出版品預行編目 (CIP) 資料

臺灣水彩專題精選系列. 花卉篇 / 洪東標企劃、
曾己議　李曉寧 主編. -- 初版. -- 新北市：金塊文化，
2019.05

　　224 面 ;19 x 26 公分 . -- (專題精選 ; 2)
　　ISBN 978-986-97045-7-1(平裝)

1. 水彩畫 2. 花卉畫 3. 畫冊
948.4　　　　　　　　108007283